名碑名帖傳承系列

肥致碑

金天文 编

吉林文史出版社

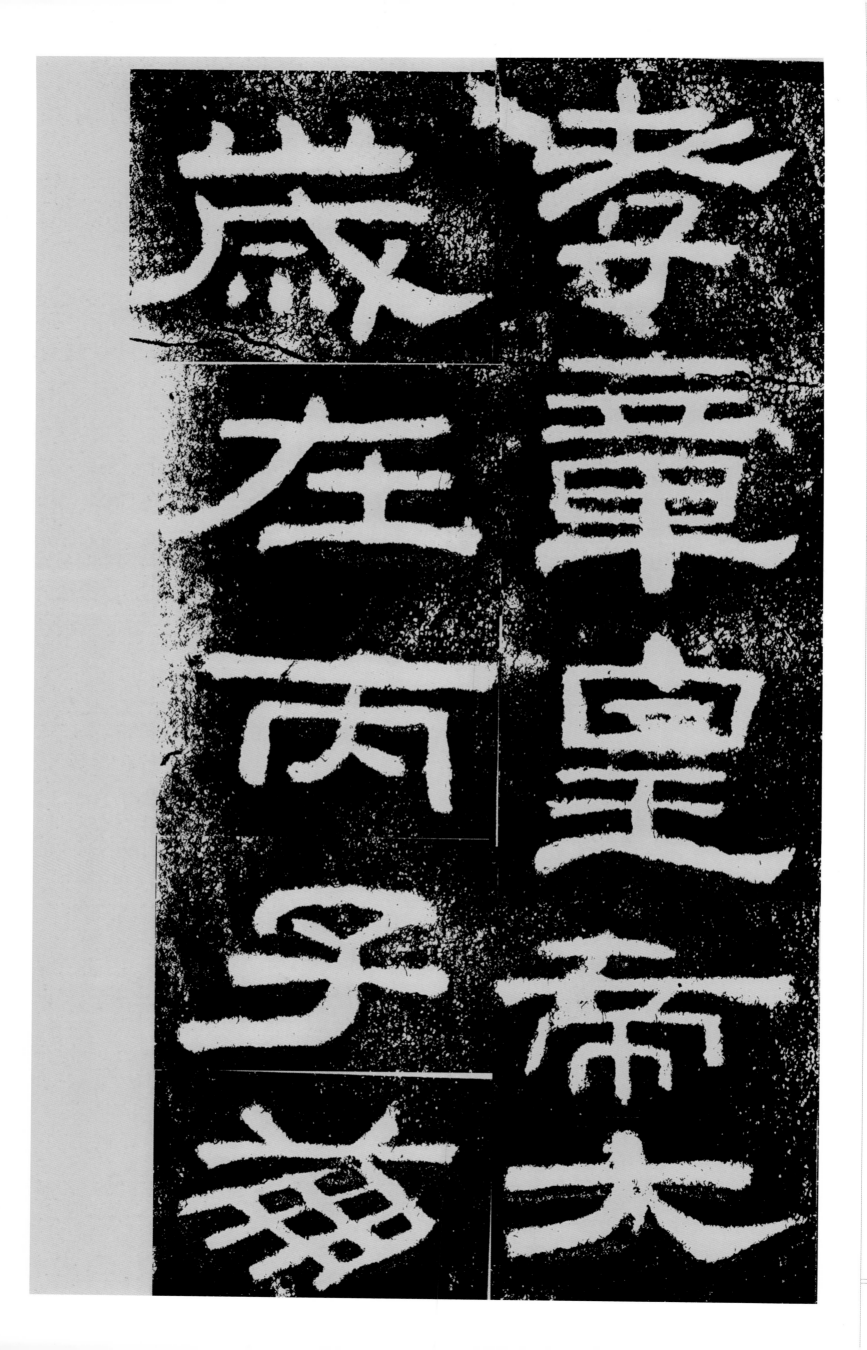

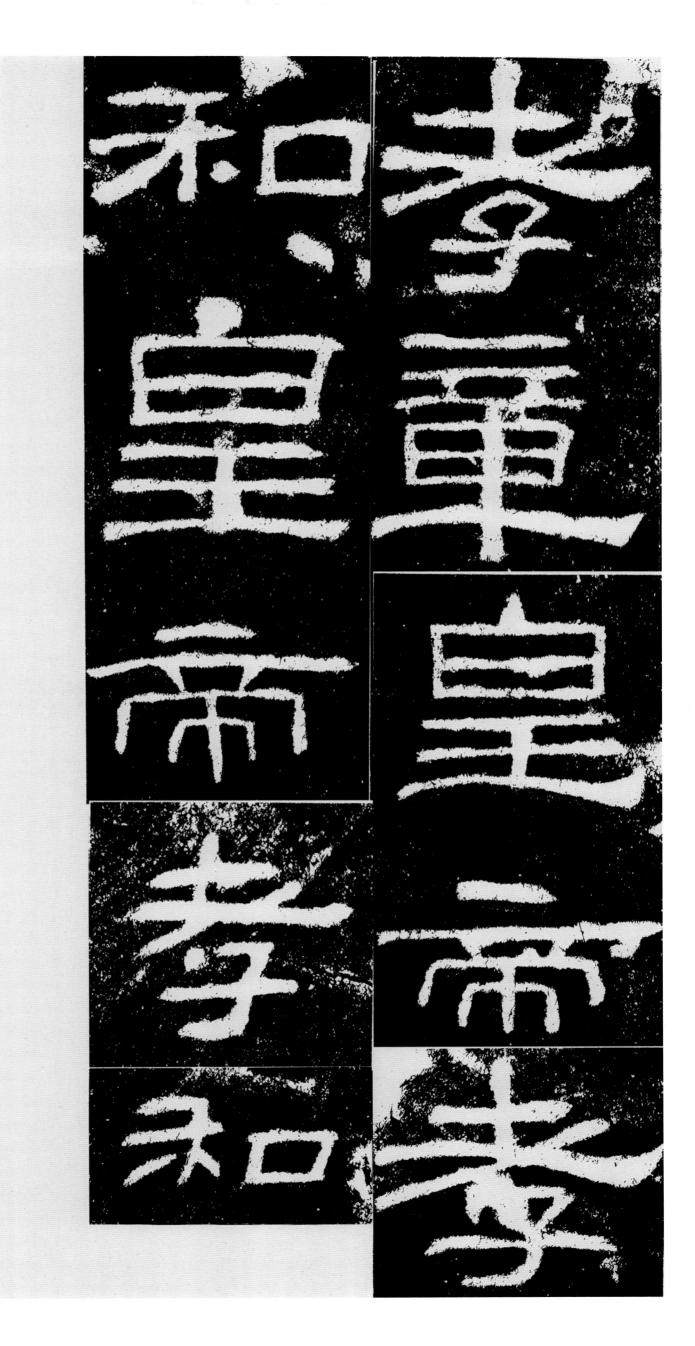

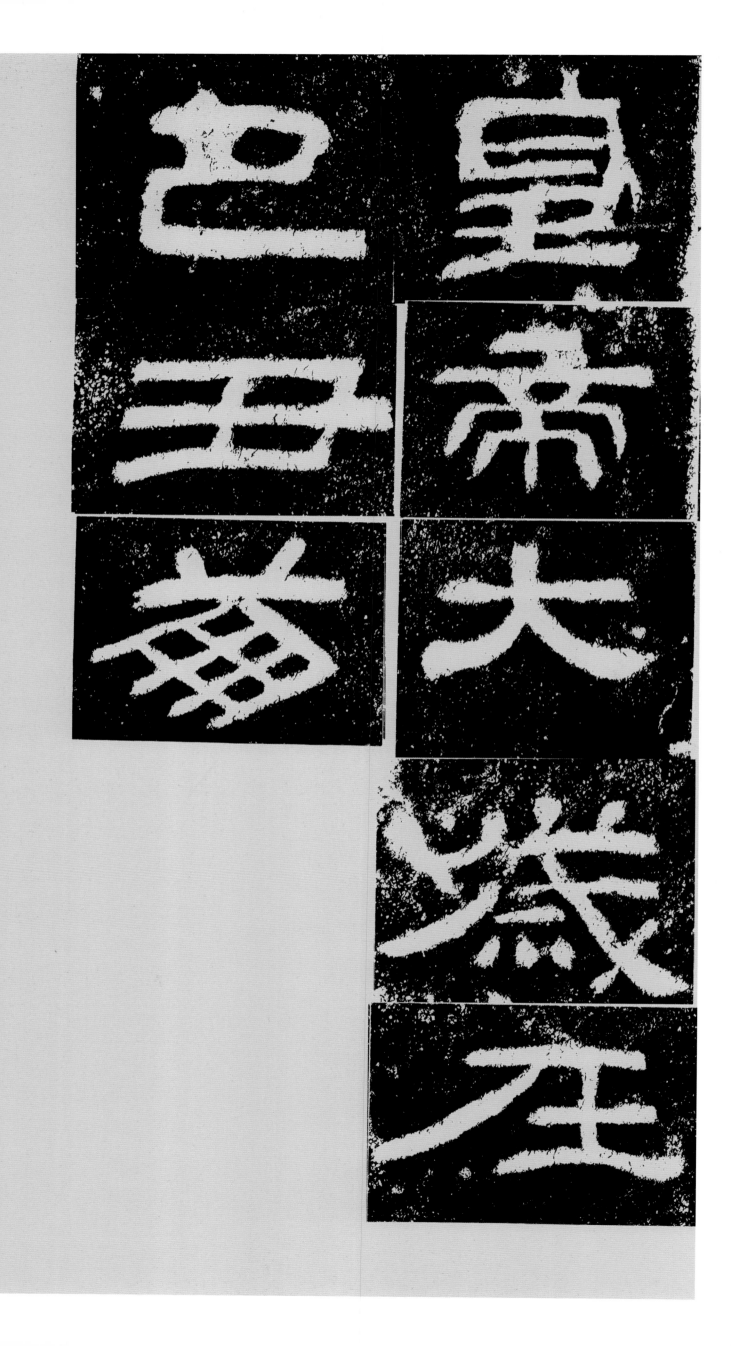

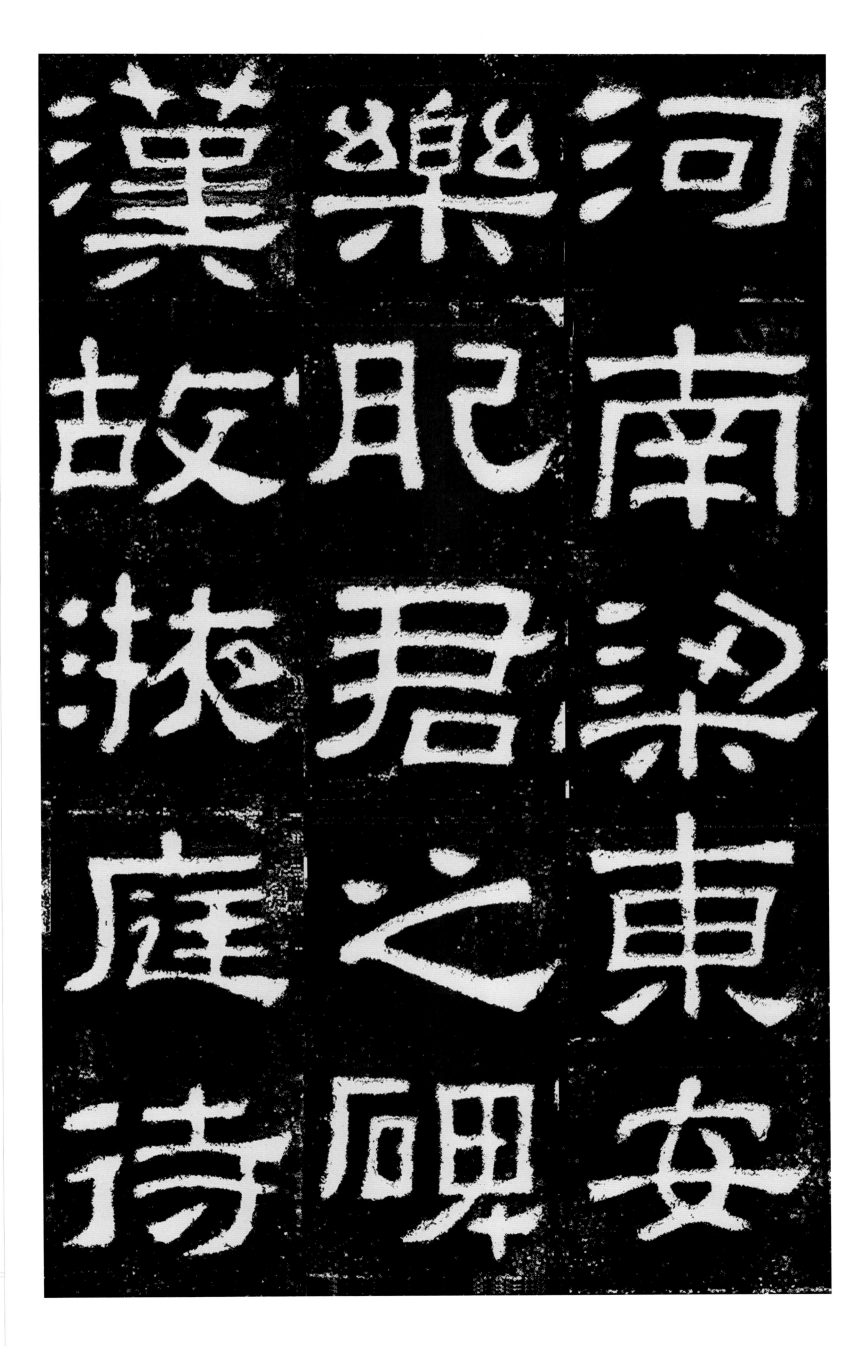

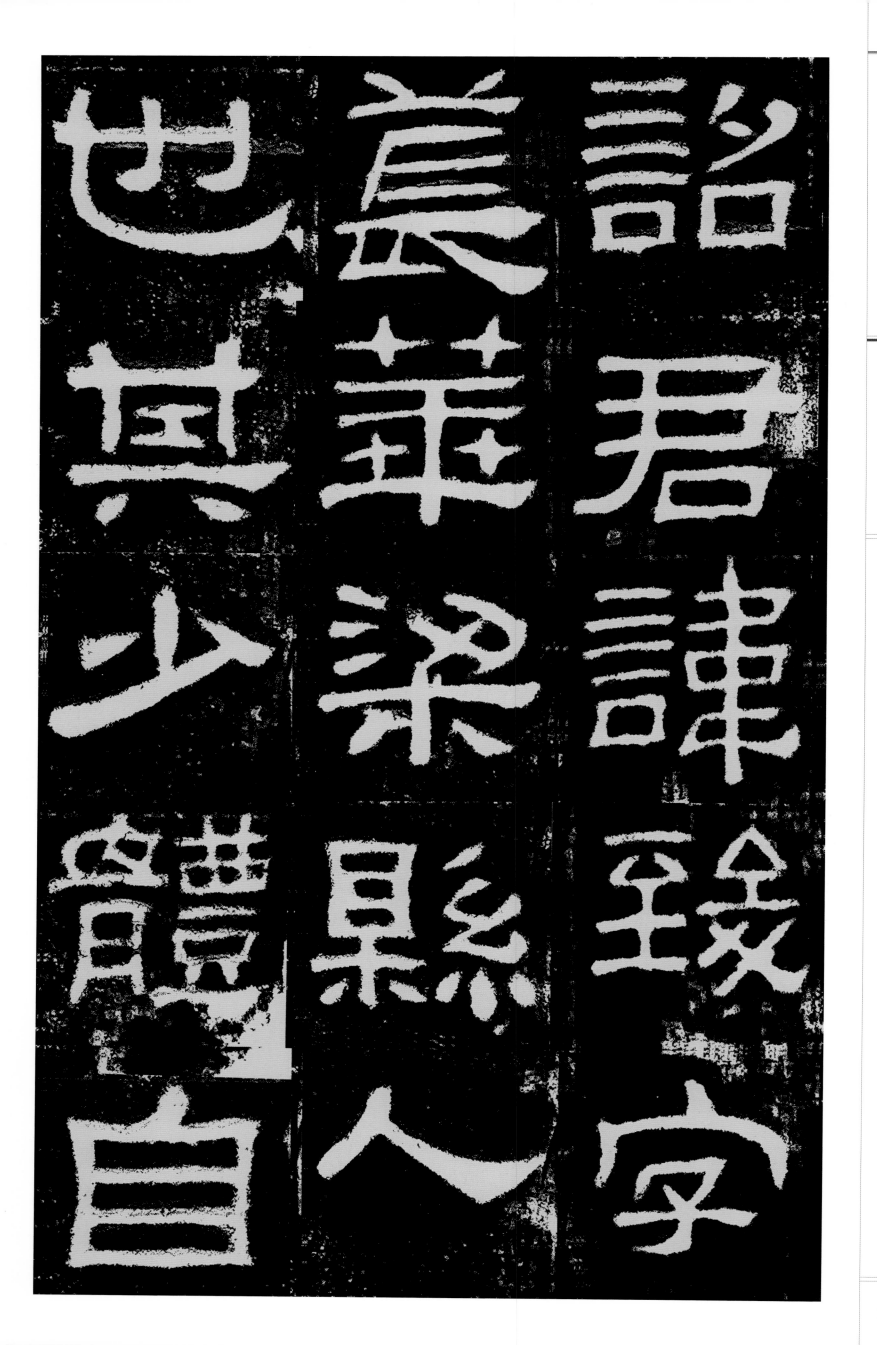

肥
致
碑

然之恣長有
殊俗之操常
隱居養志君

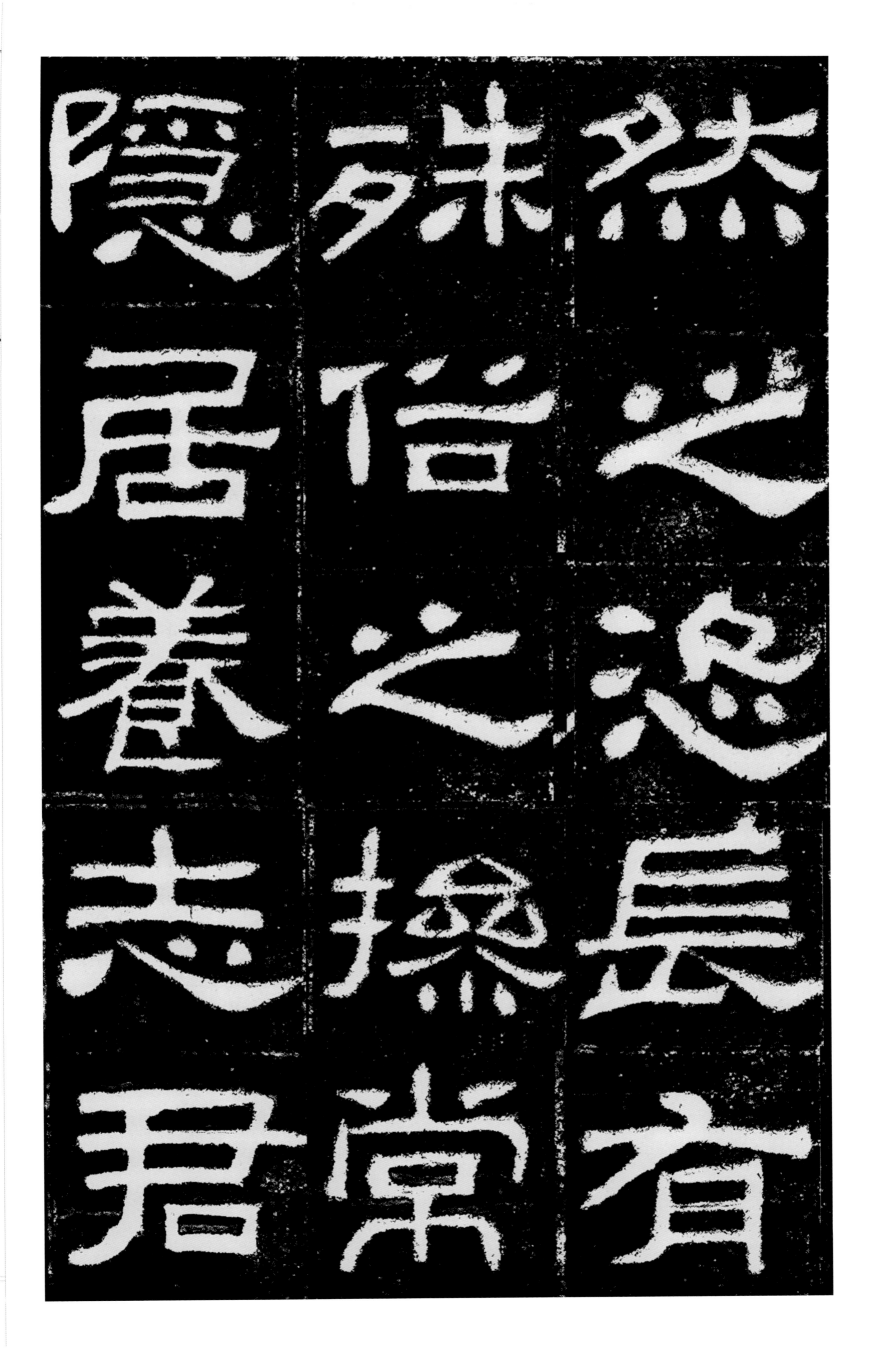

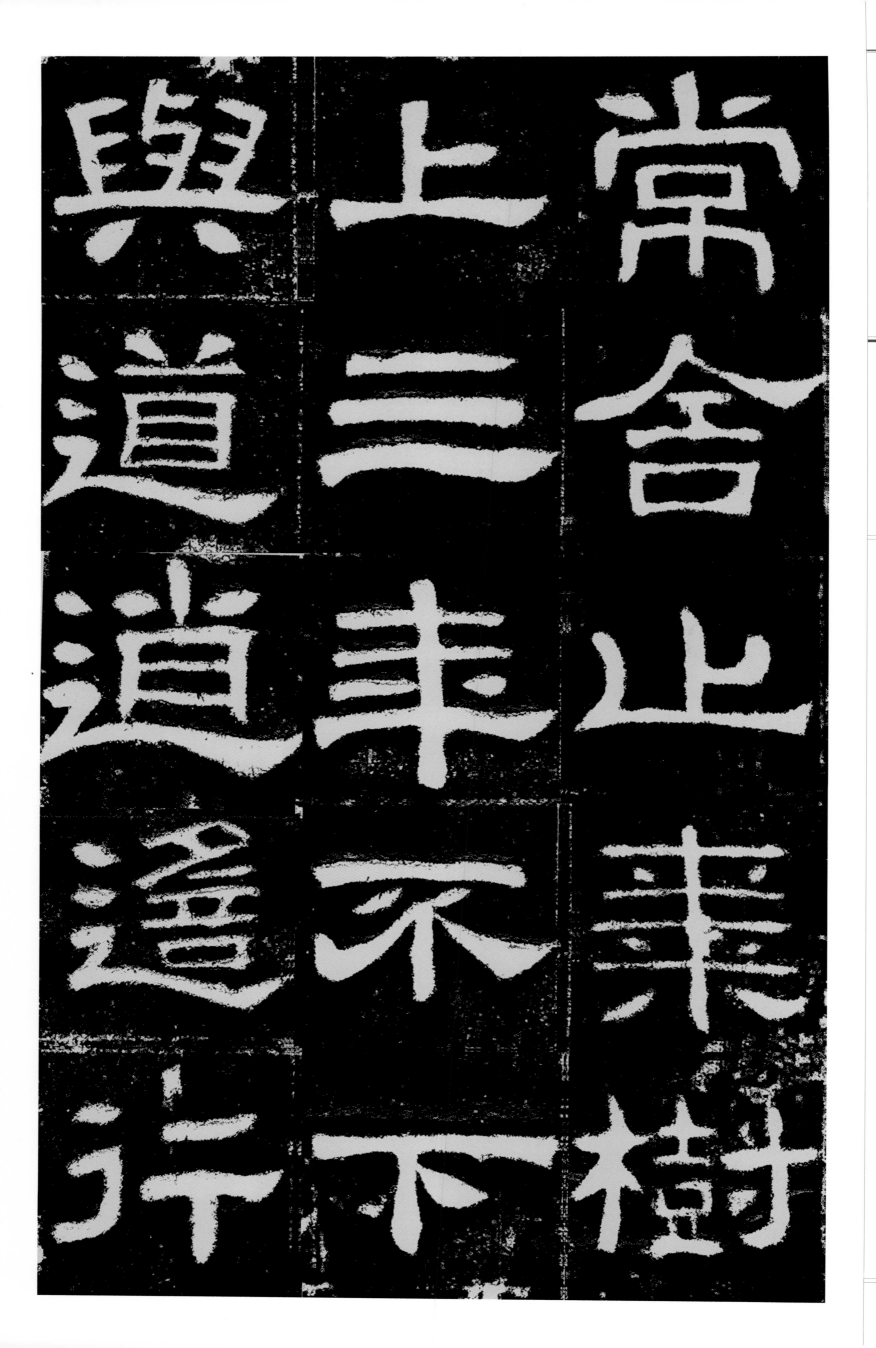

常舍止棄樹　上三年不下　與道逍遙行

成名立聲布
海內群士欽
仰來集如雲

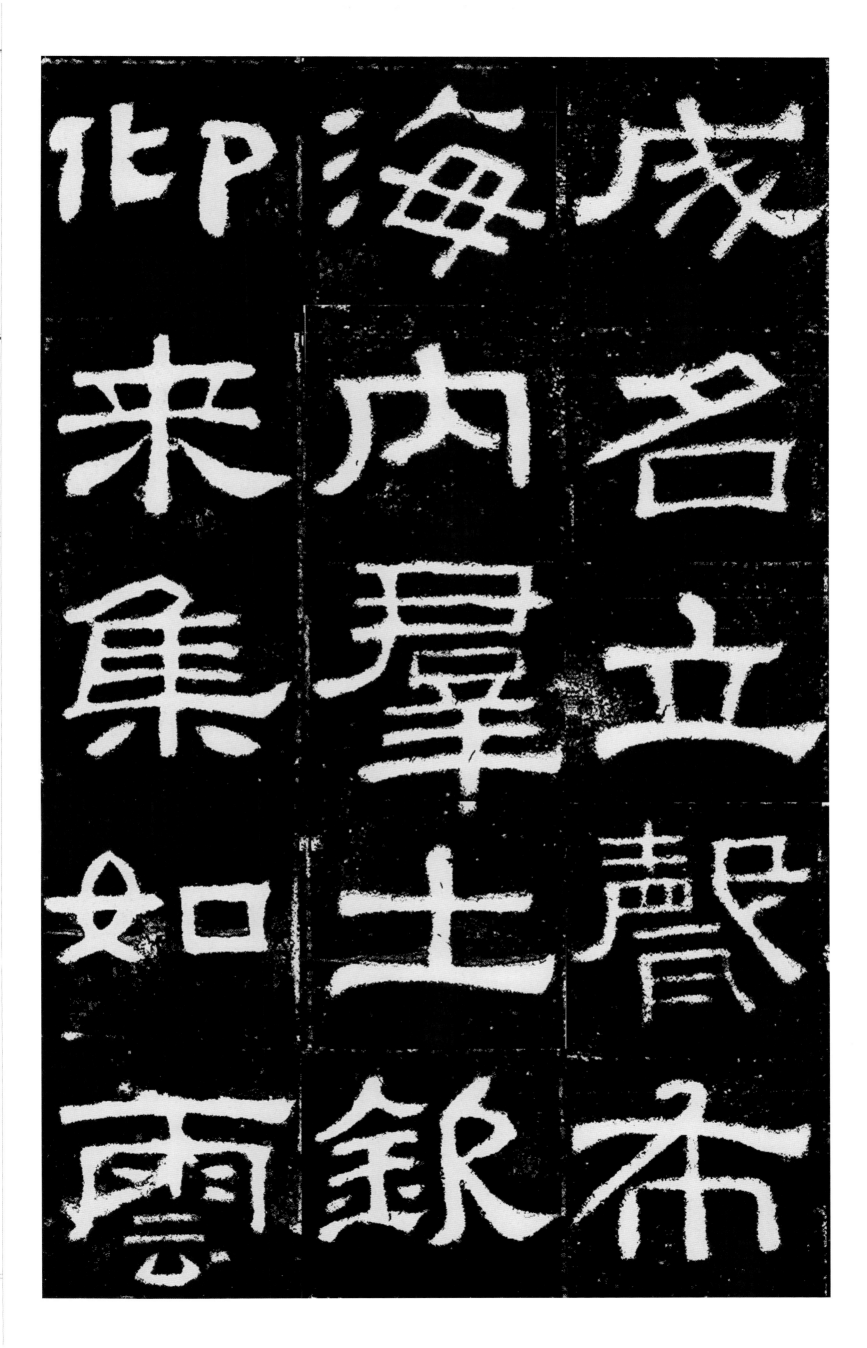

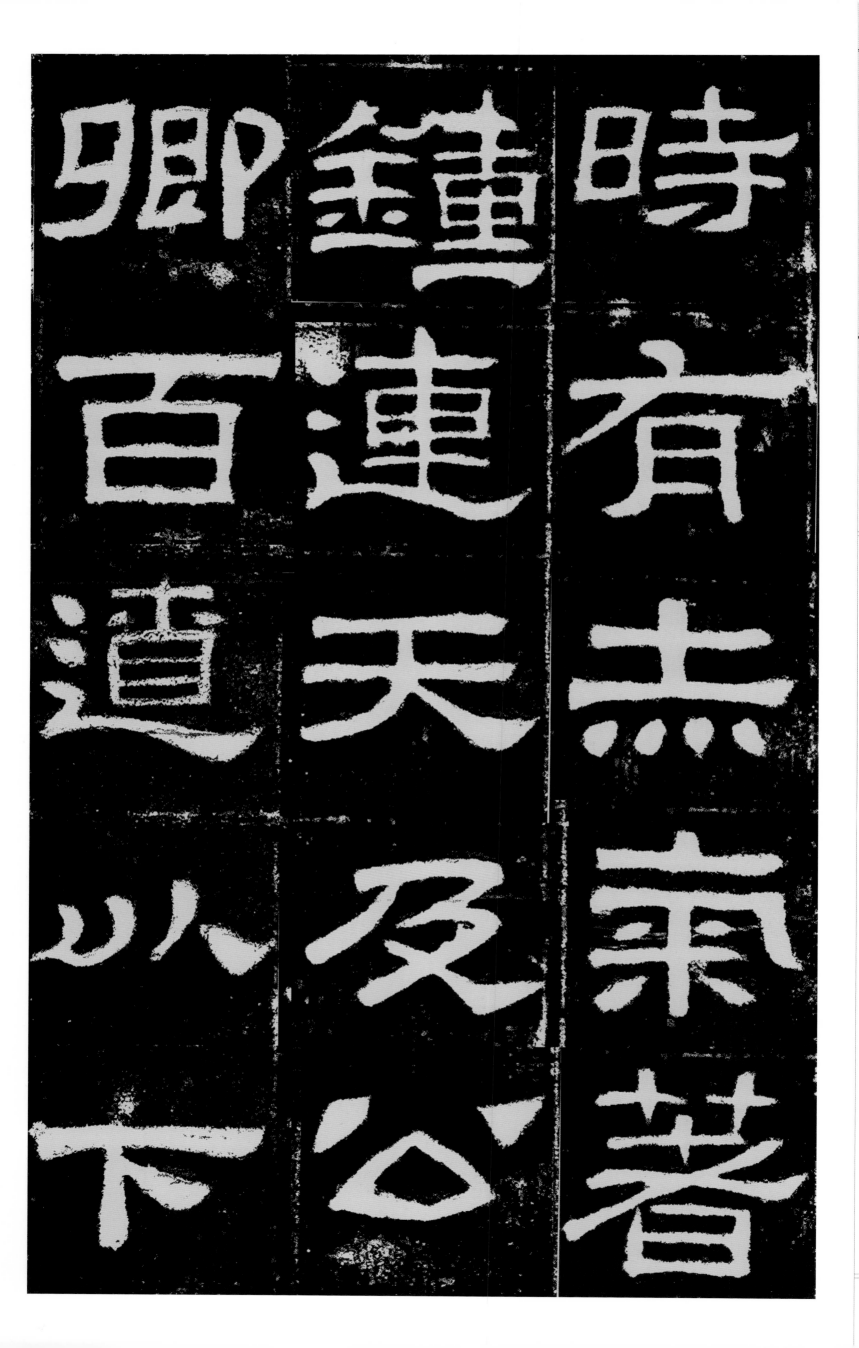

時有赤氣著　鍾連天及公　卿百僚以下

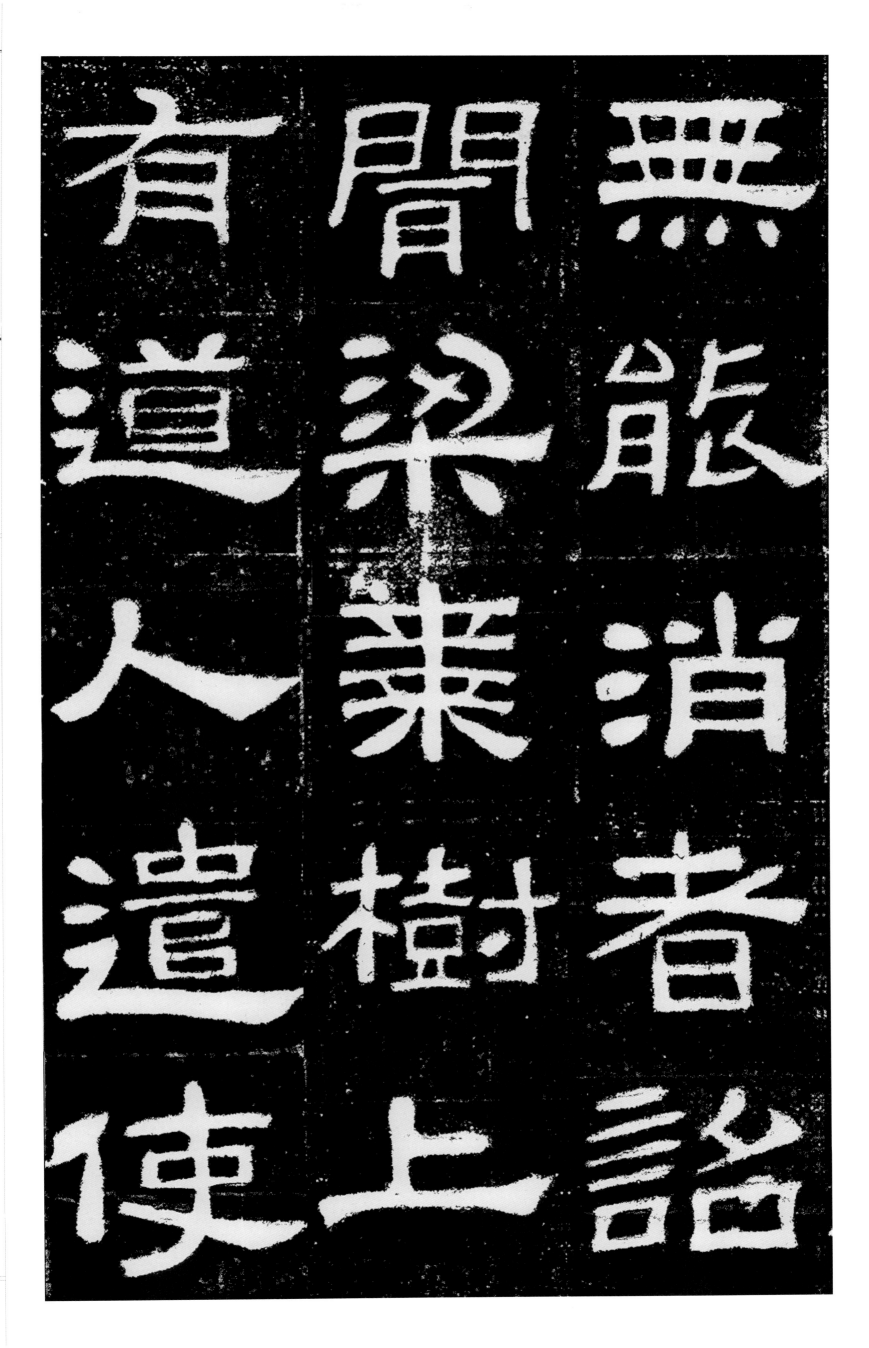

者以禮娉君　君忠以衛上　翔然來臻應

翔然

君忠

者以

以禮

娉男

君

來臻

以衛

應

上

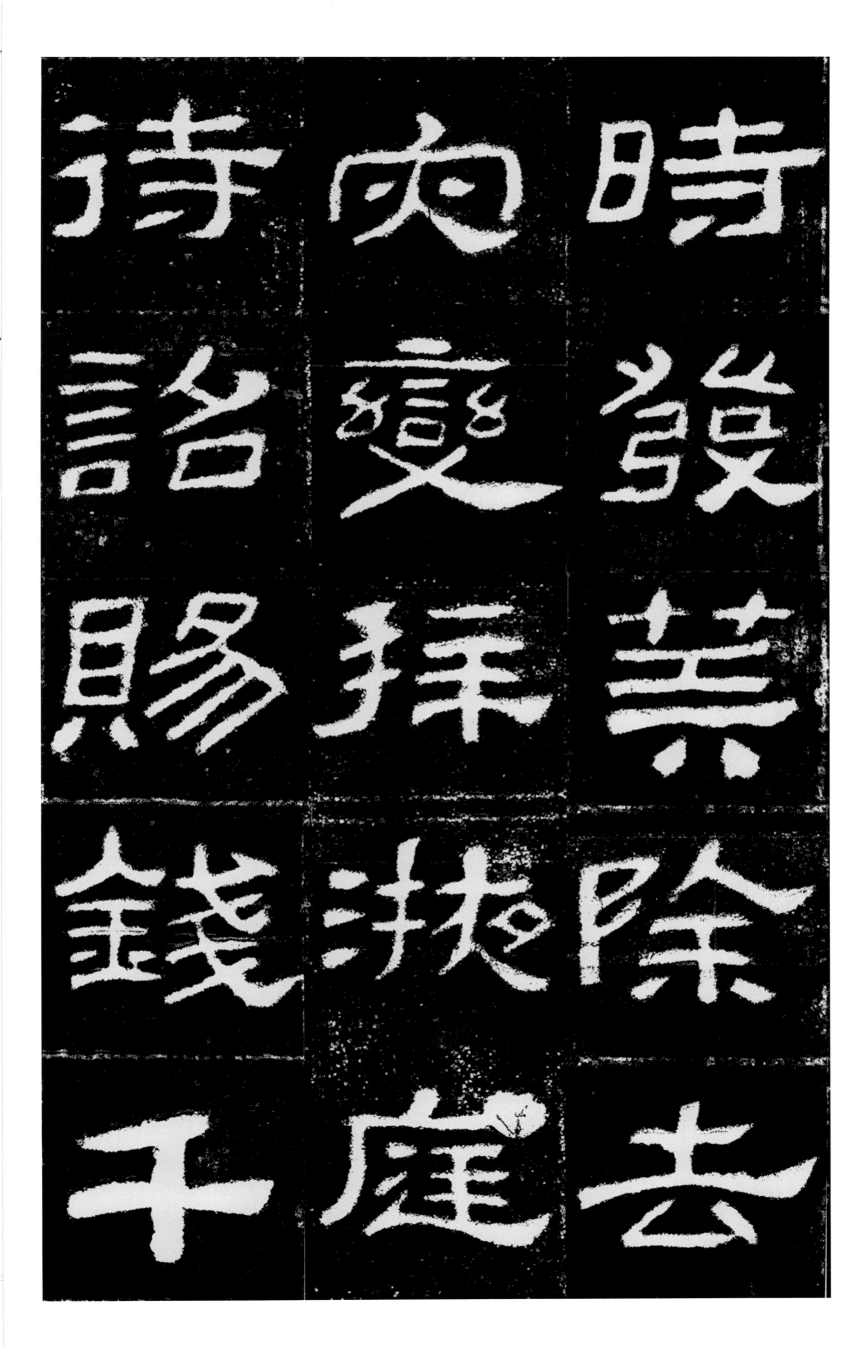

時發算除去
灾變拜掖庭
待詔賜錢千

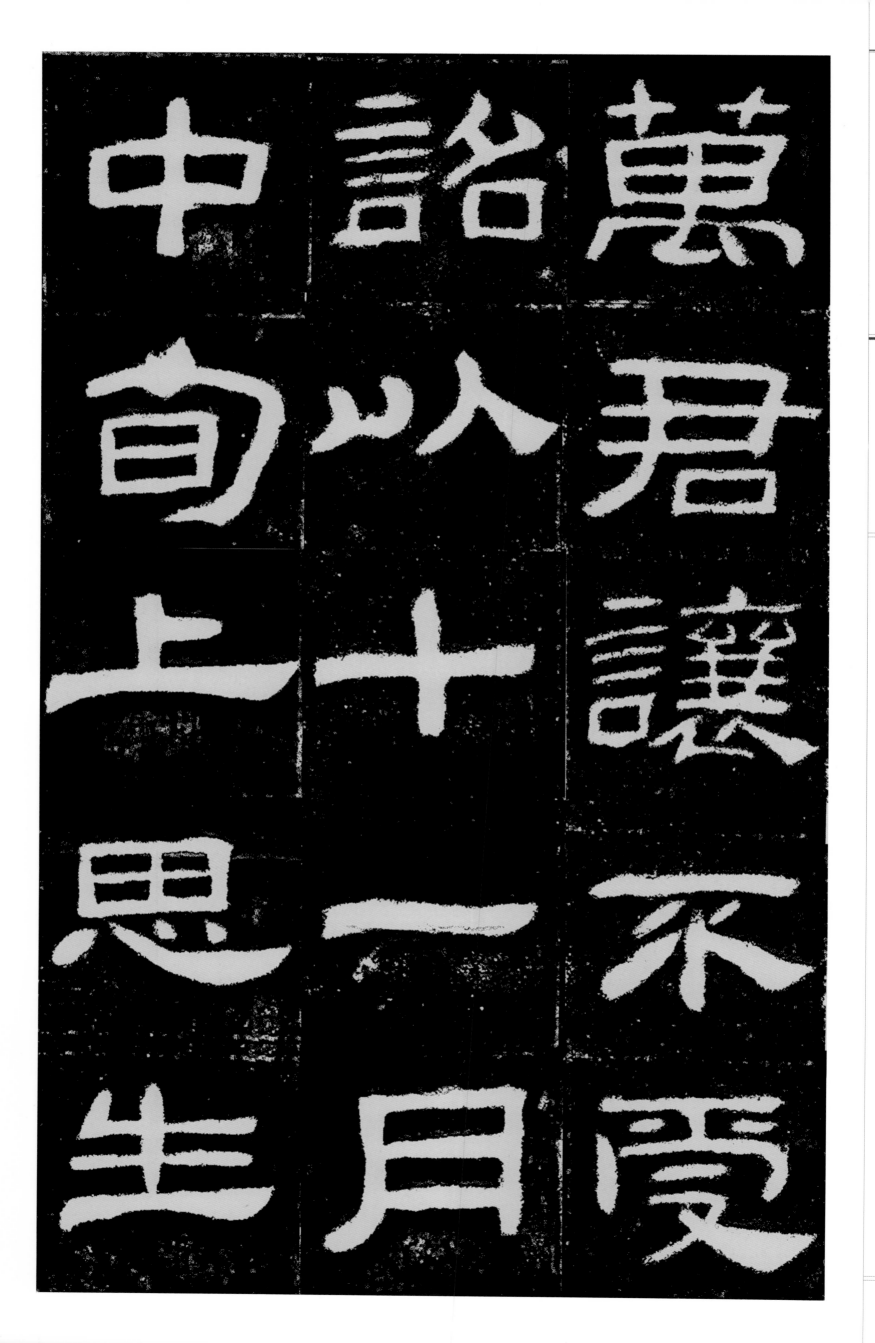

萬君讓不
受詔以十
中一月
旬上思
思生

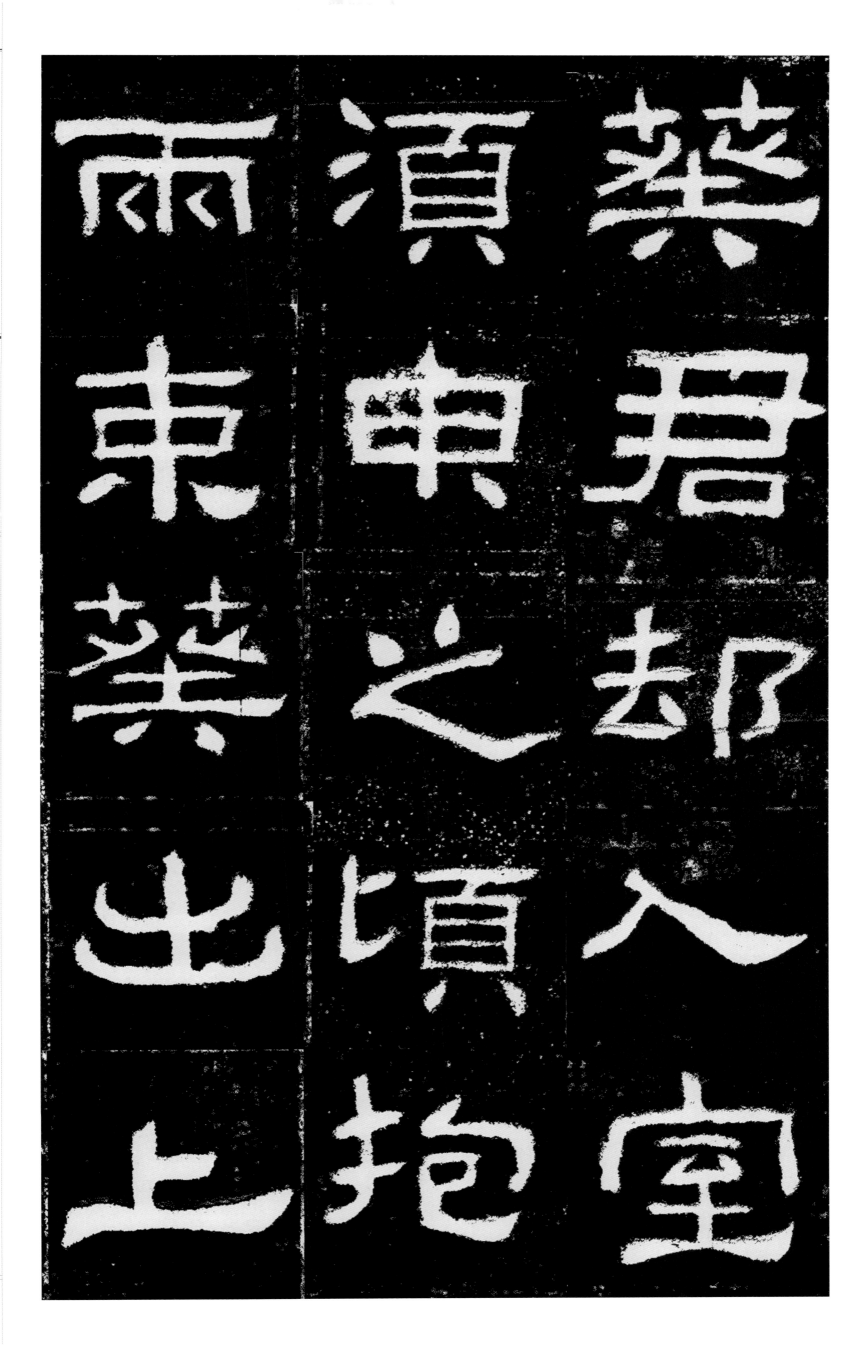

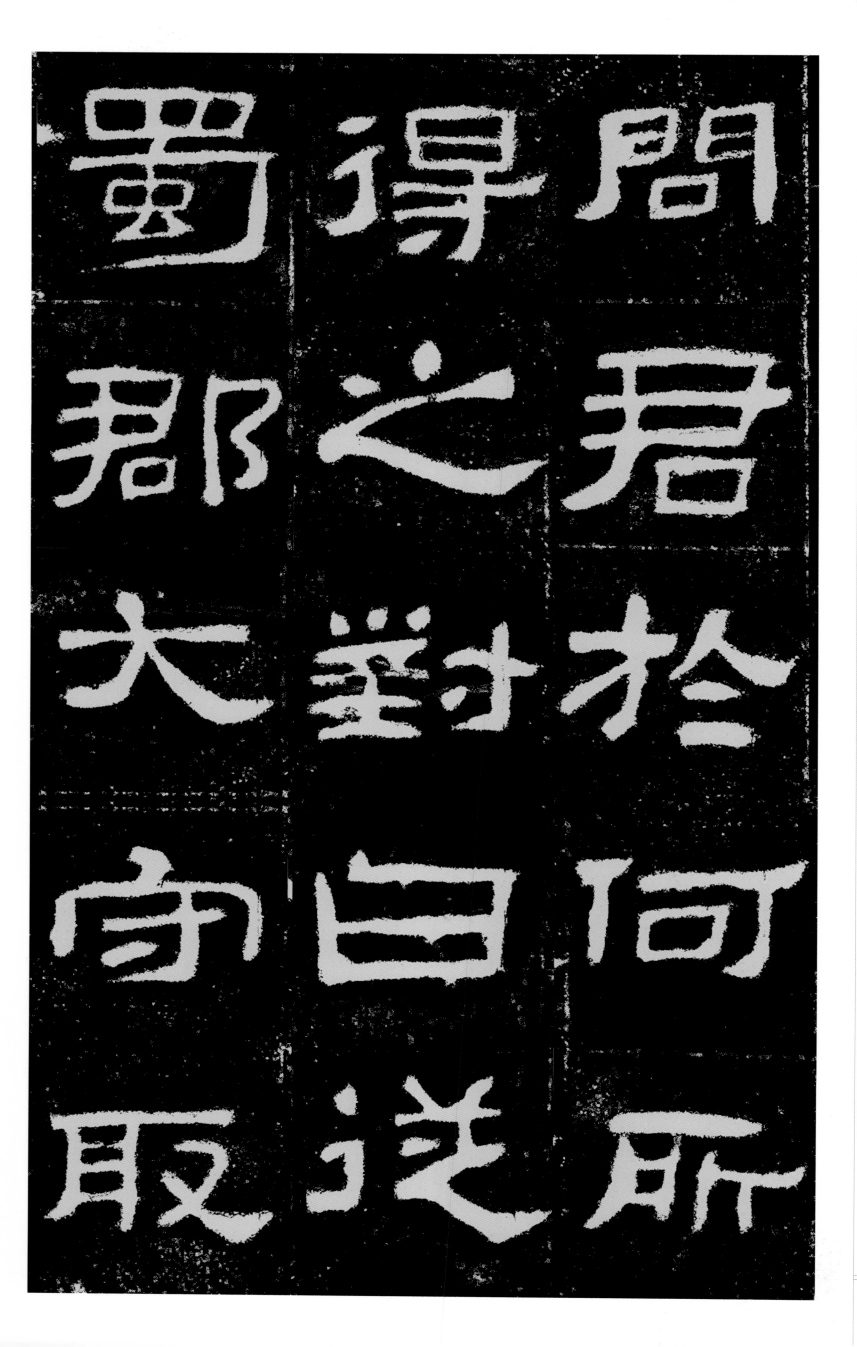

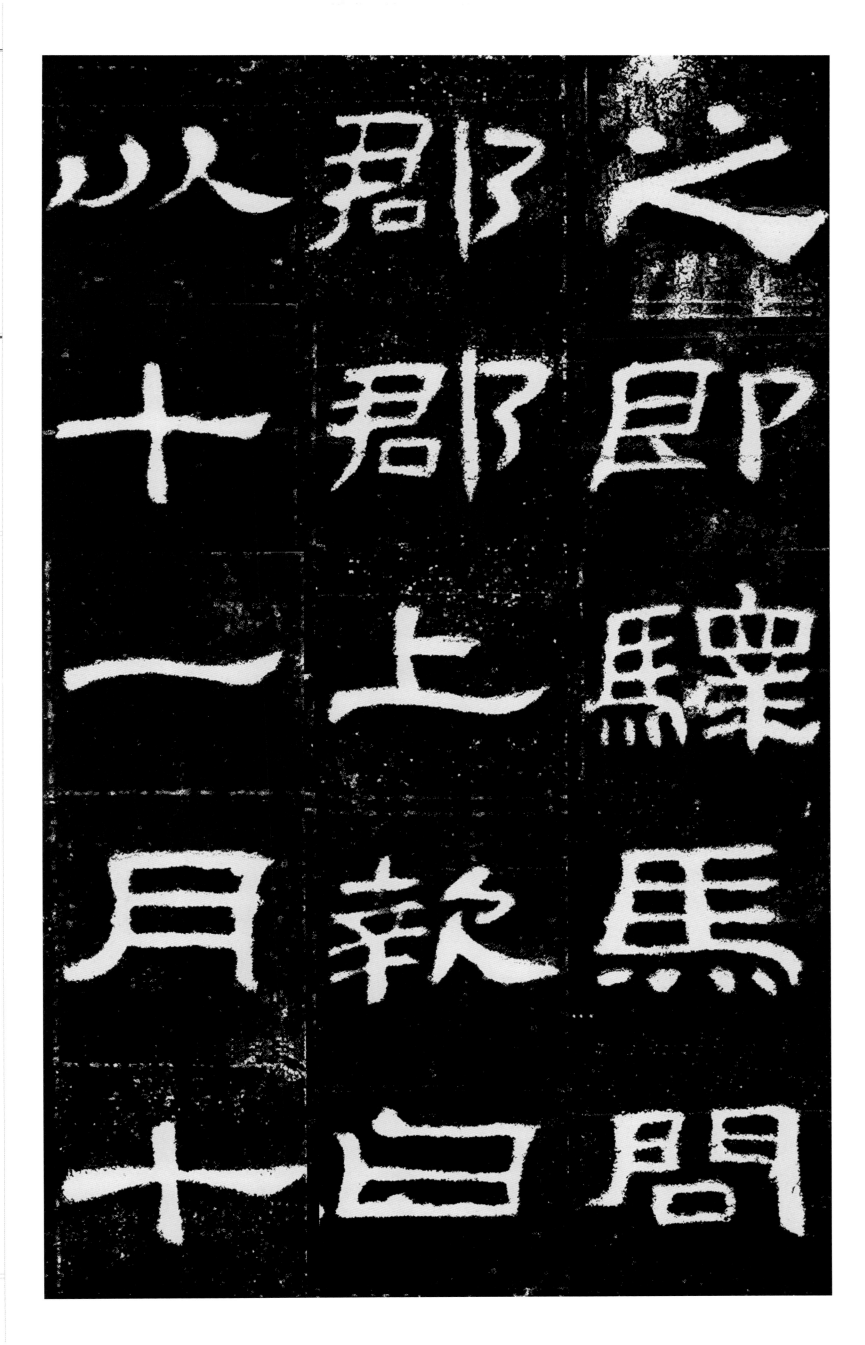

之即驛馬
郡即驛馬
君郡上報
以人十一月

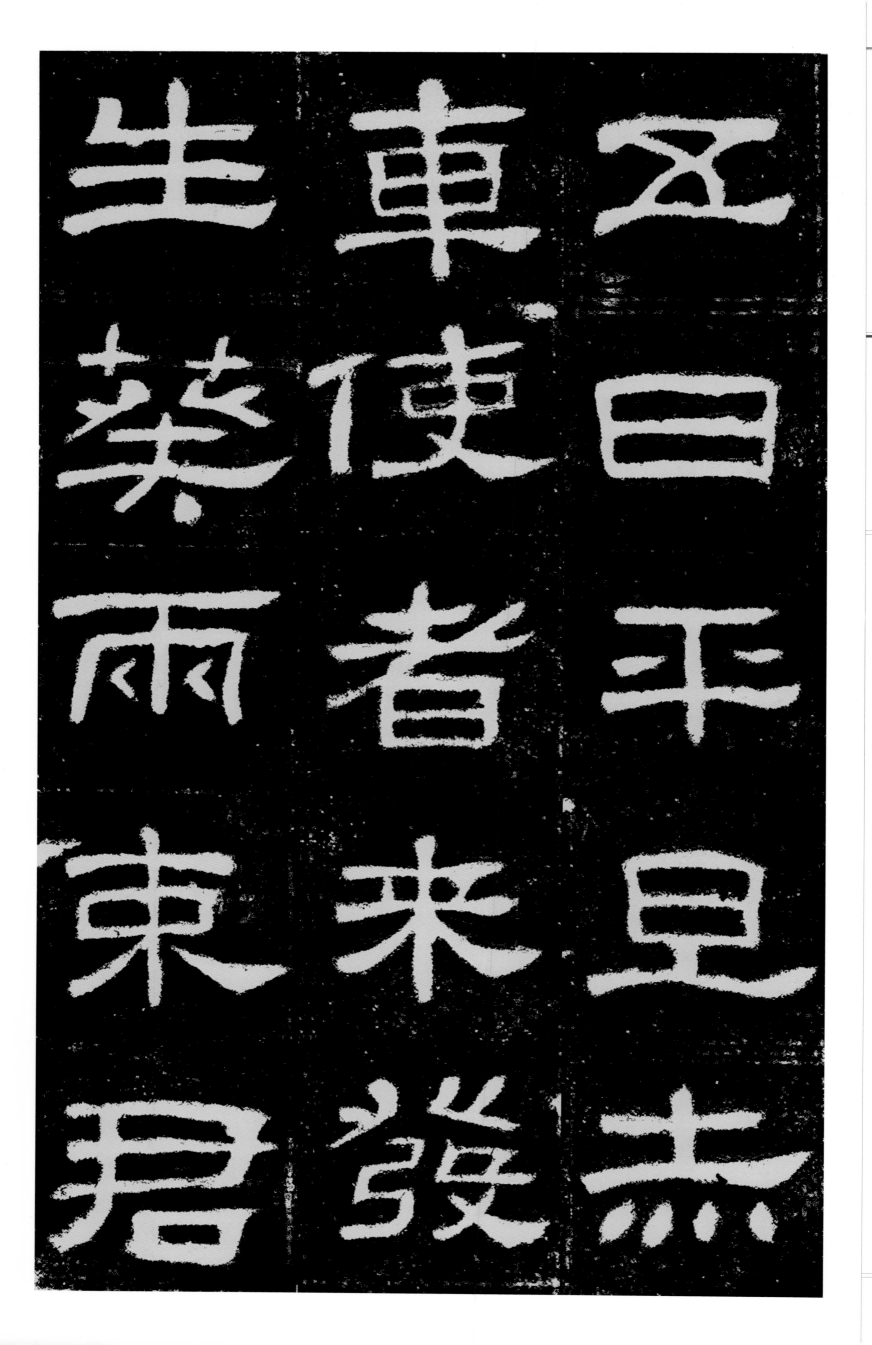

五日平旦赤 車使者來發 生葵兩束君

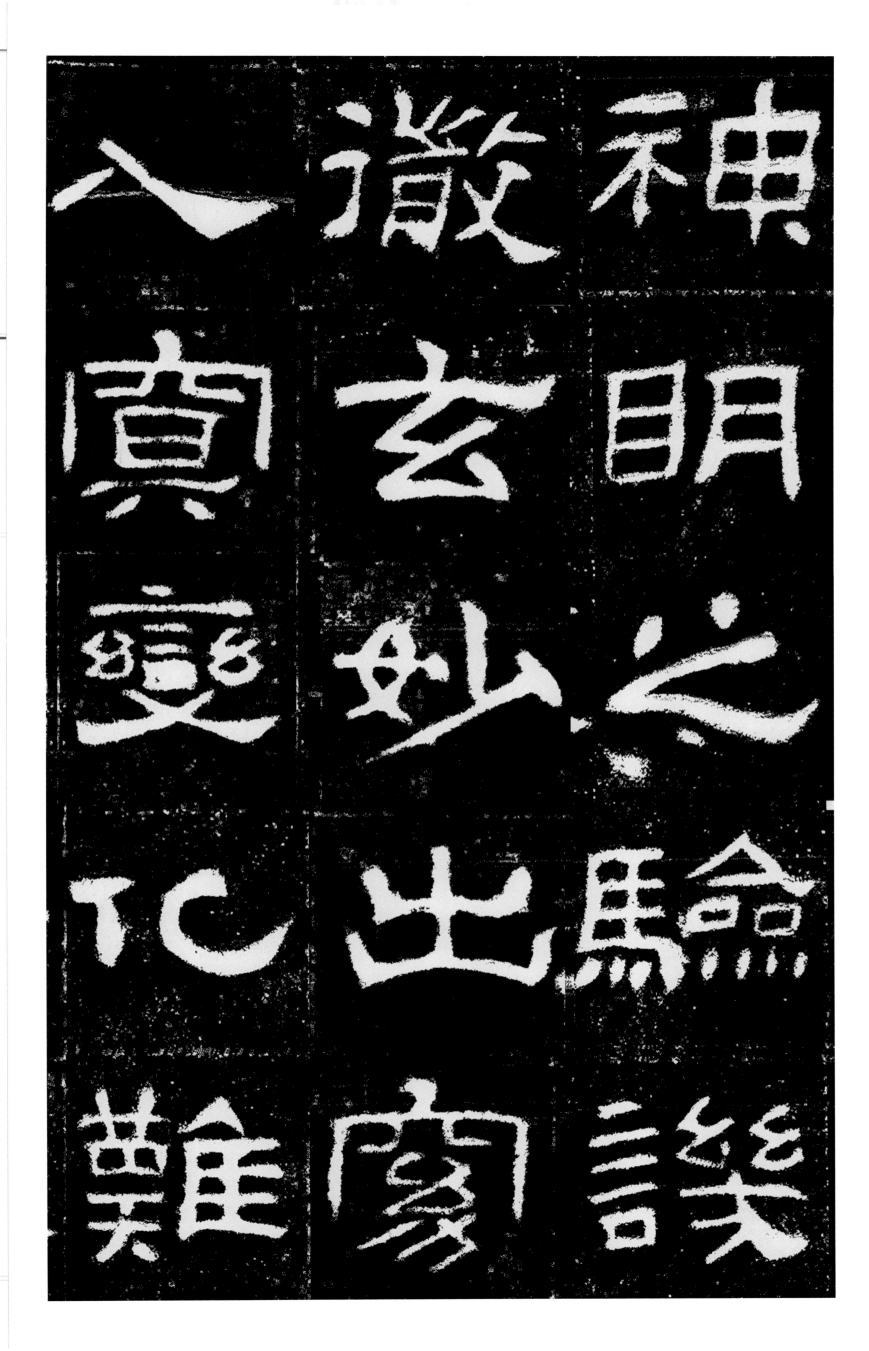

神東
明不
之
驗
窊
難
徹
玄
妙
出
窈
入
變
化
難

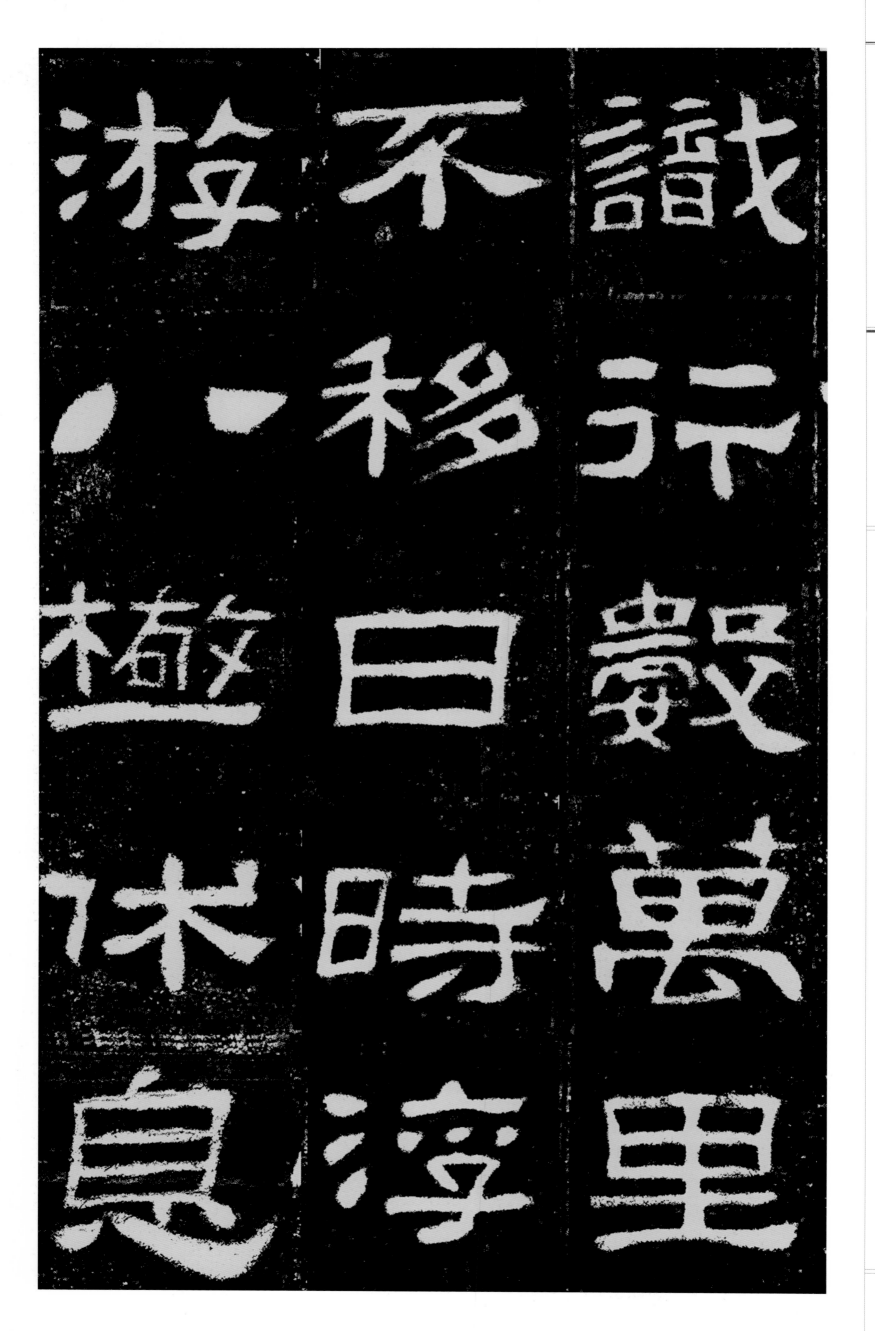

識行數萬里 不移日時浮 游八極休息

仙庭君師魏　郡張吳齊晏　子海上黃淵

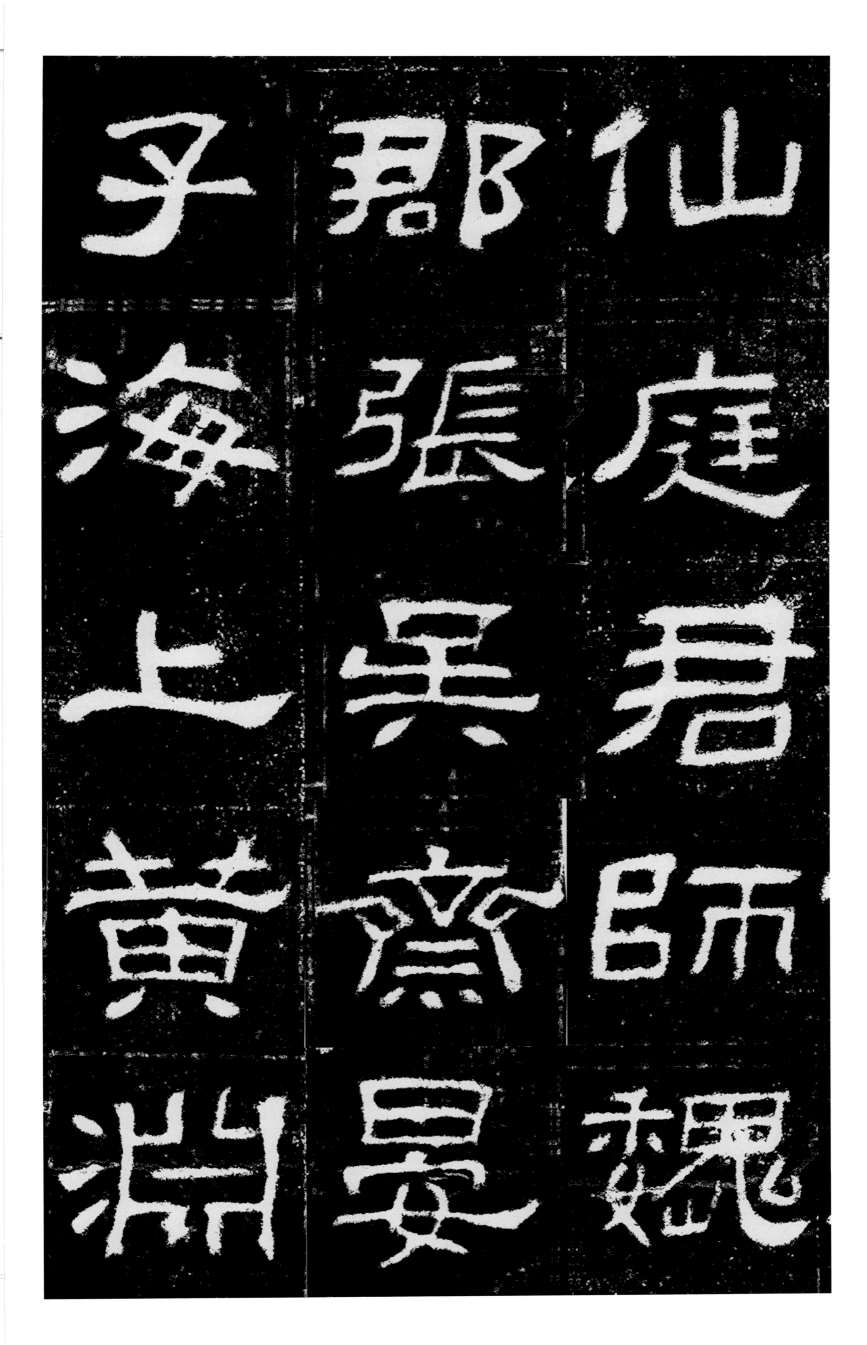

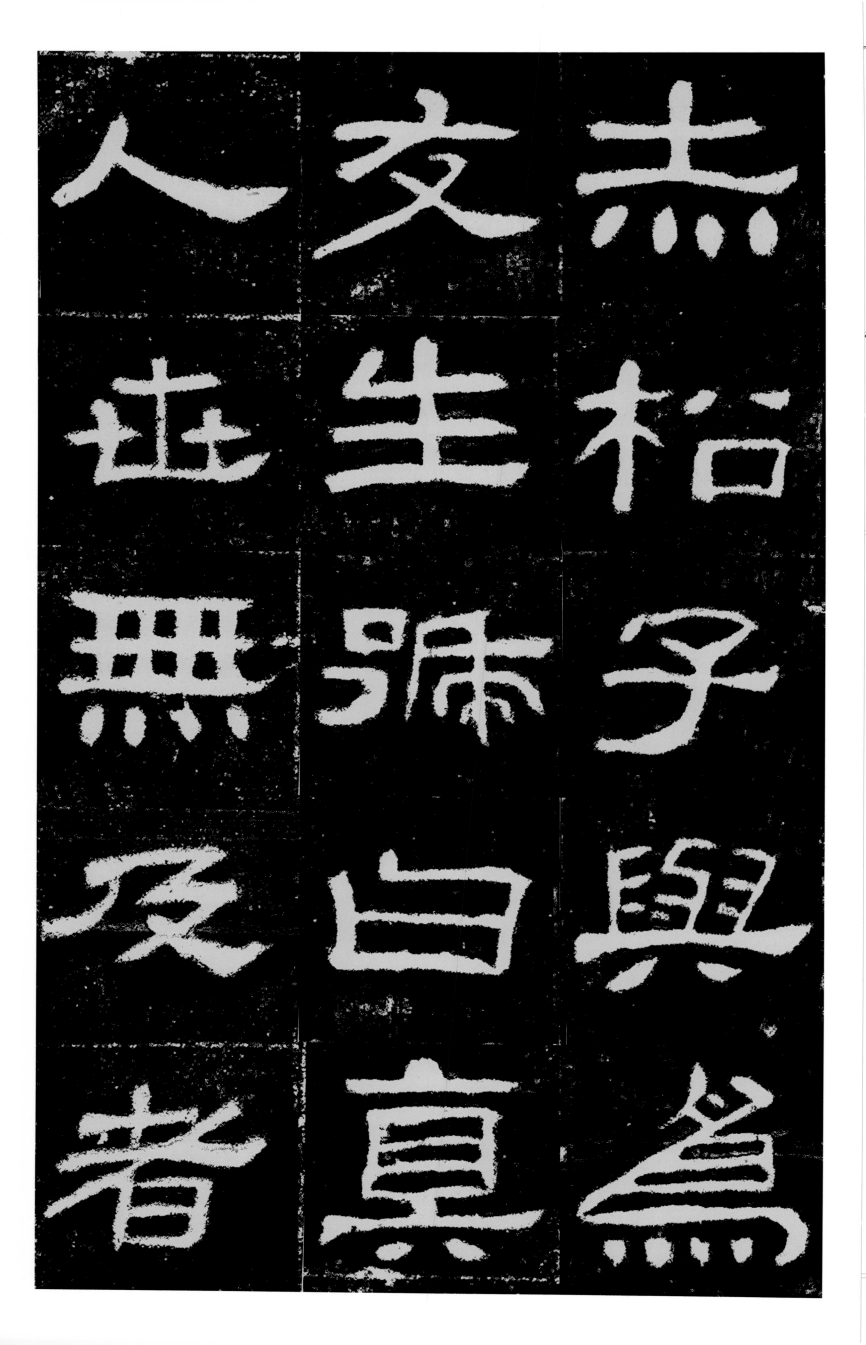

赤松子與爲　友生號曰真　人世無及者

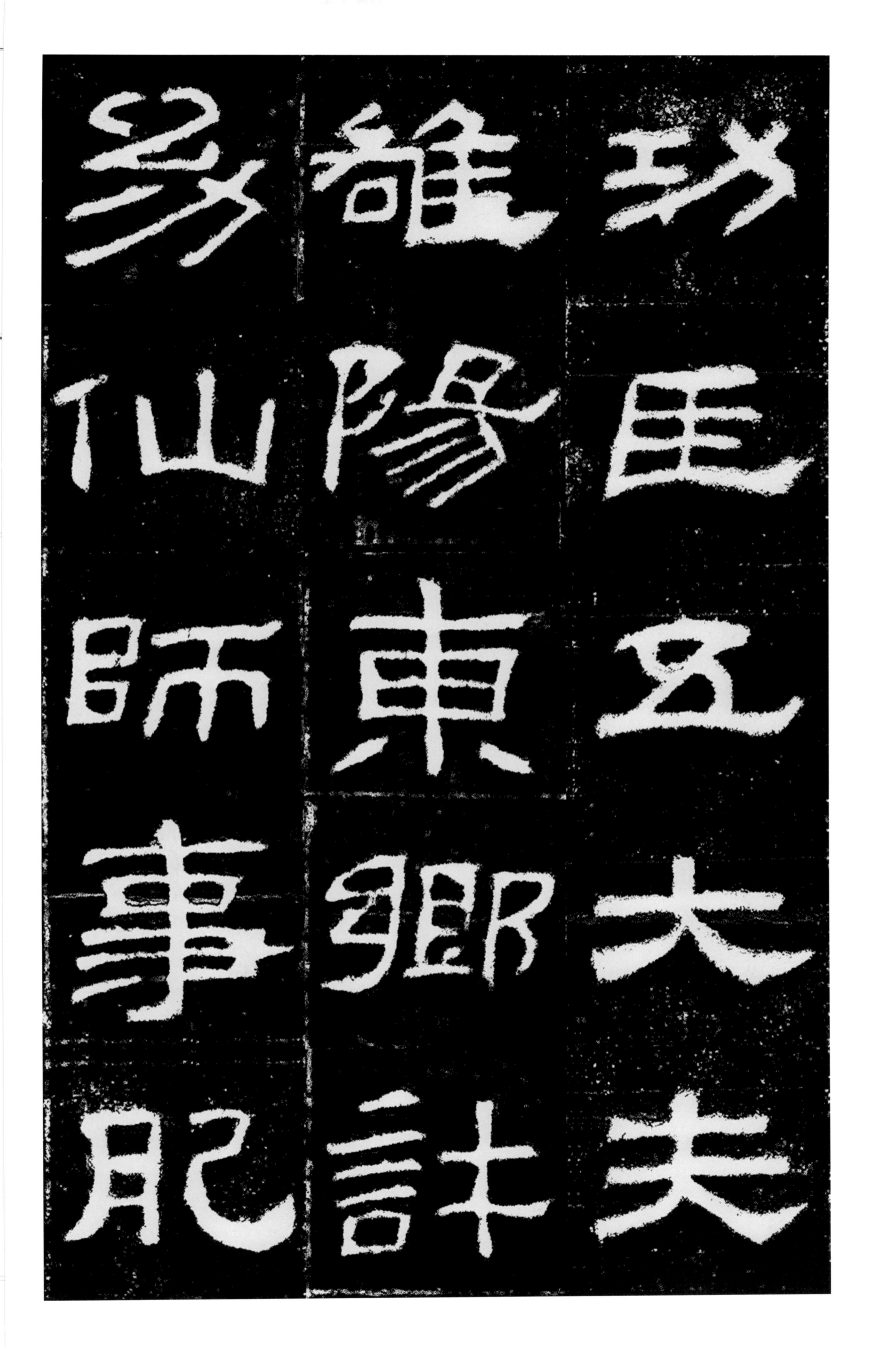

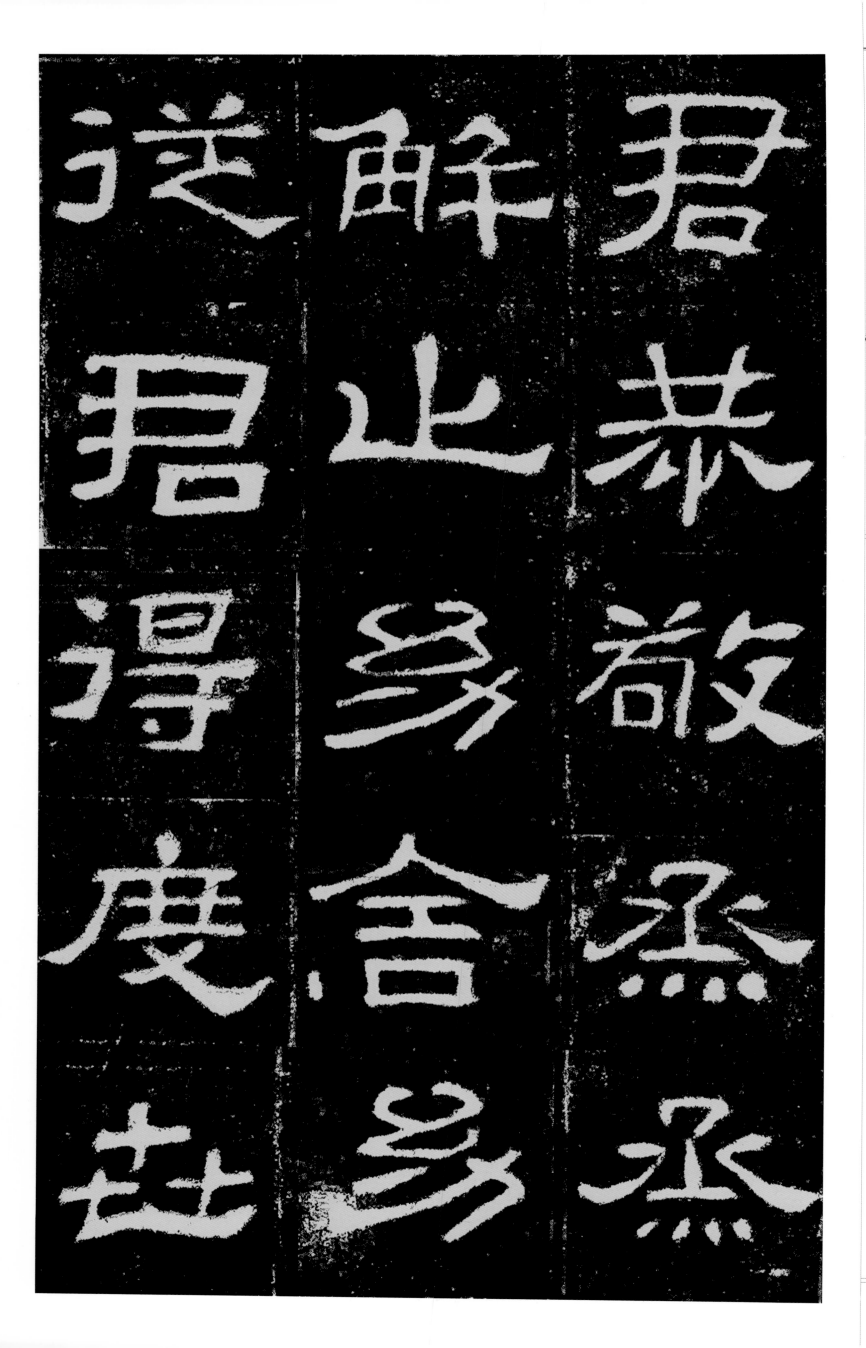

肥致碑

而去幼子男 建字孝萇心 慈性孝常思

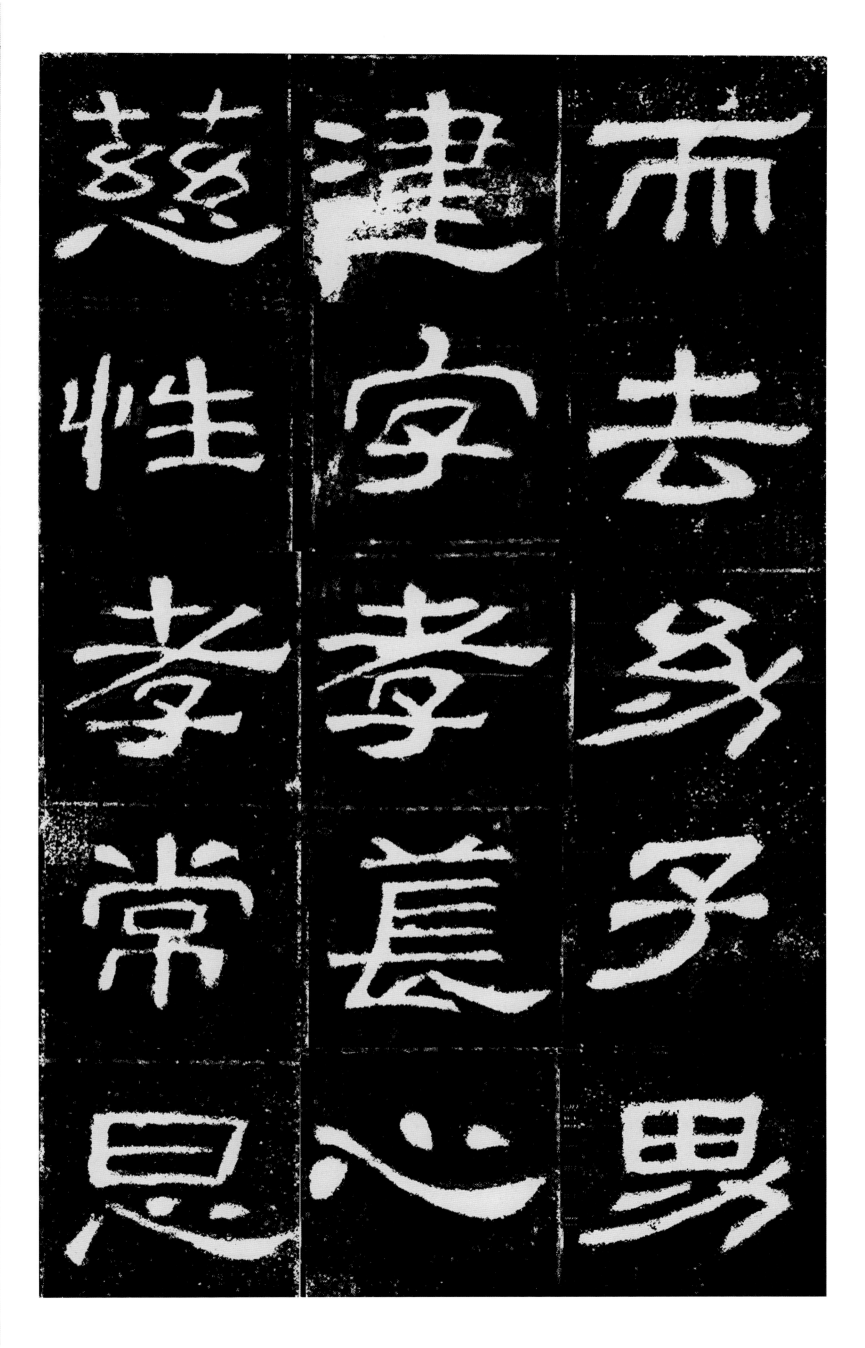

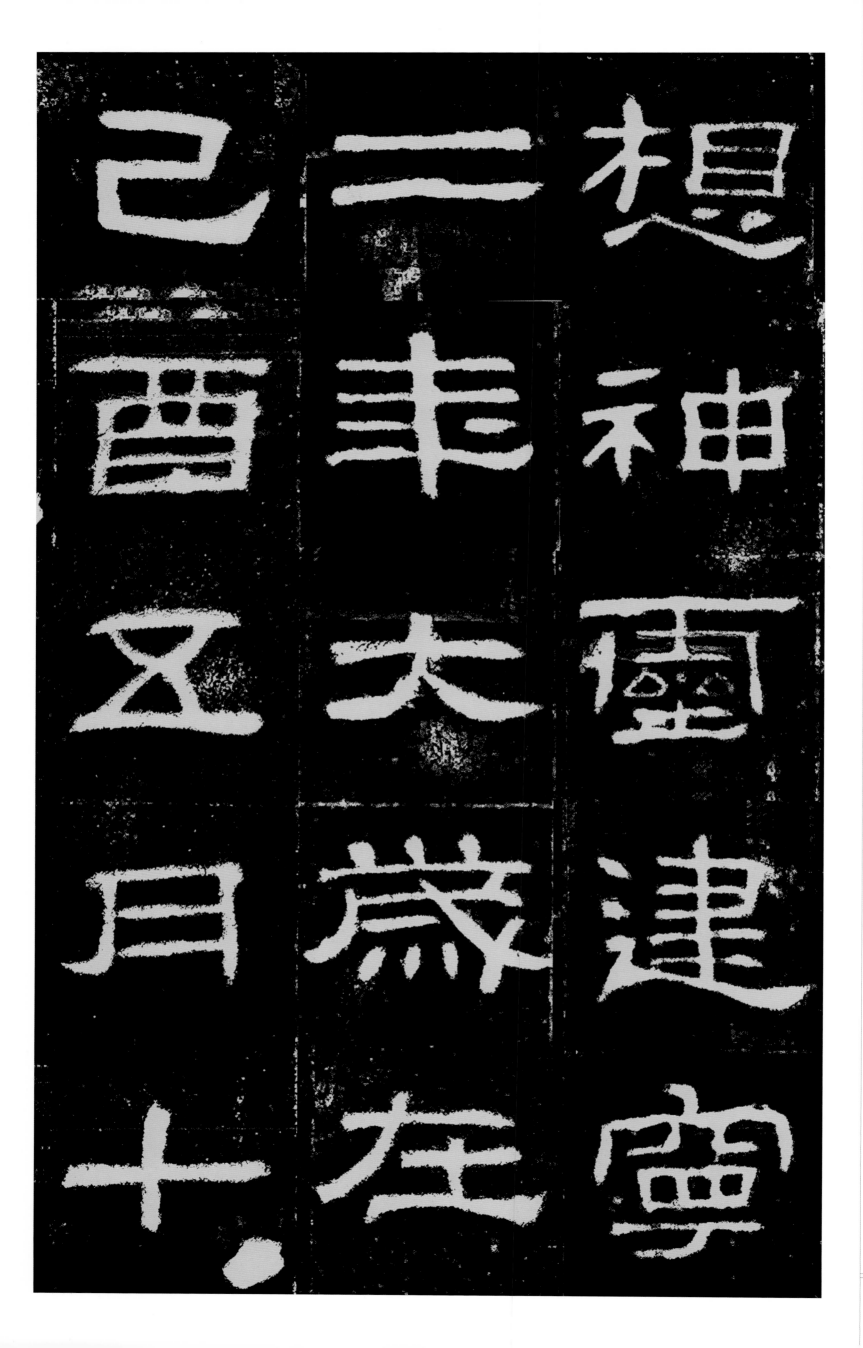

想神靈建寧

二年太歲在

己酉五月十

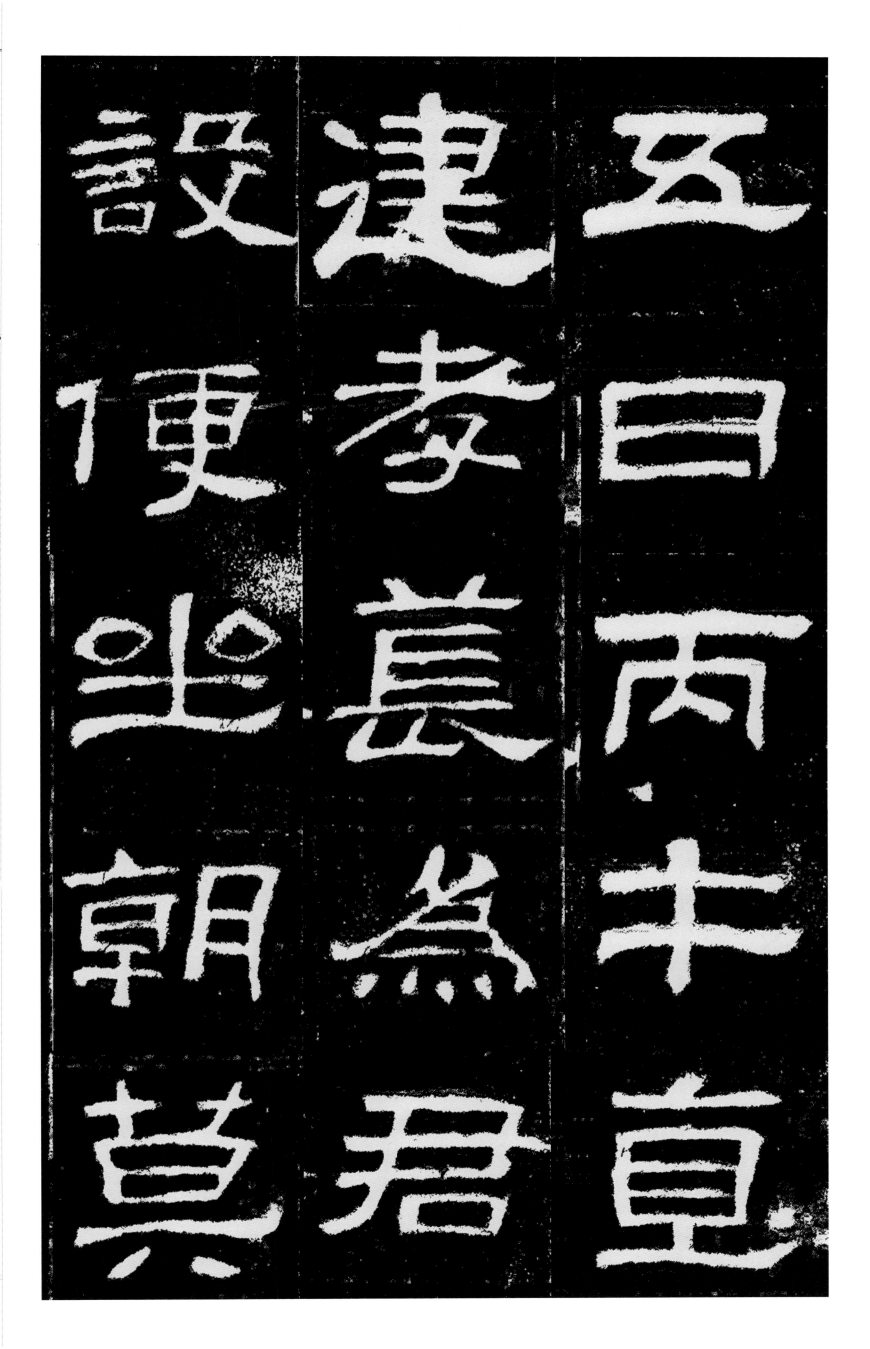

肥 散 舉

君 醉 門

餕 召 恂

順 敬 恂

四 進 不

時所有神仙
退泰穆若潛
龍雖欲拜見

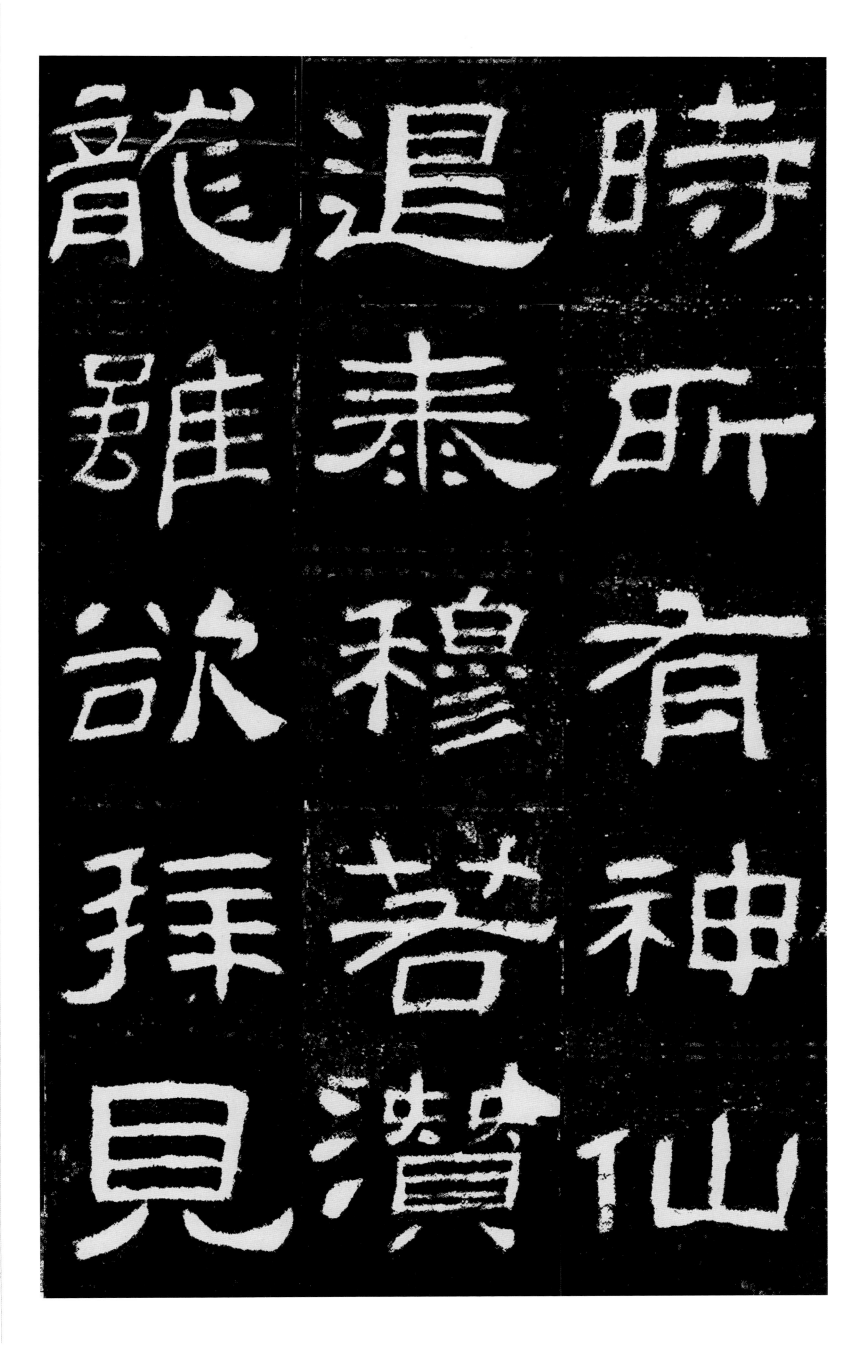

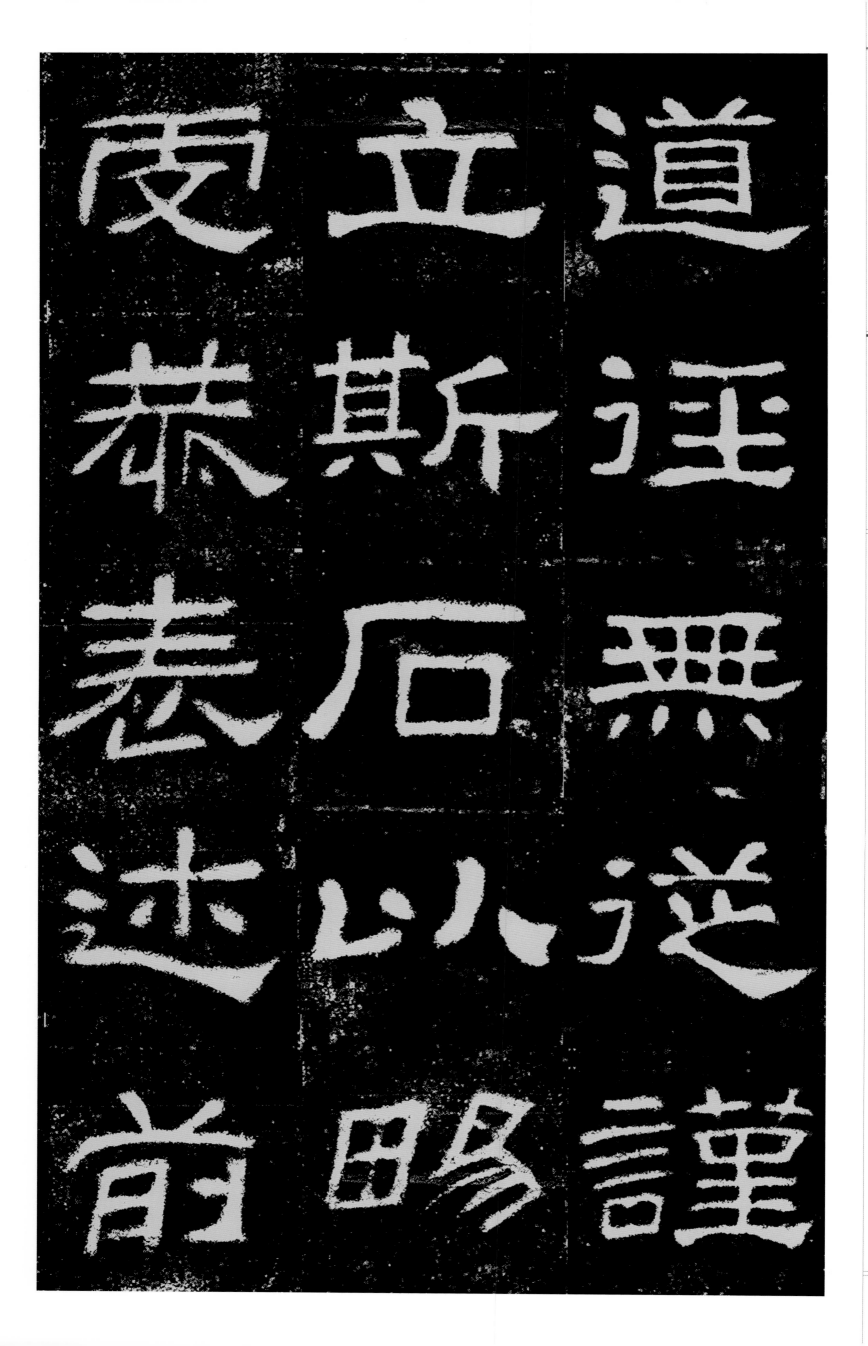

道徑無從謹　立斯石以暢　虔恭表述前

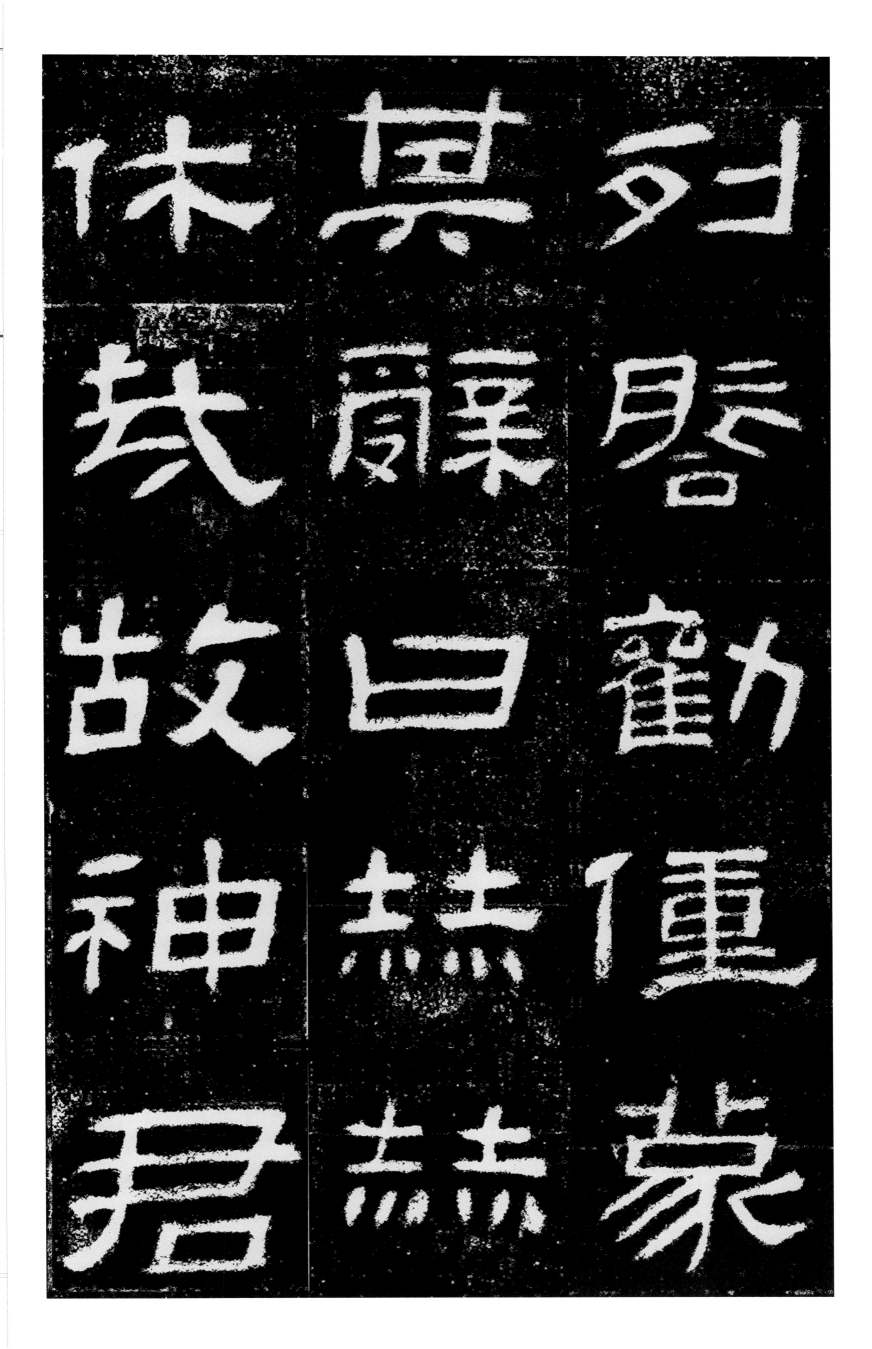

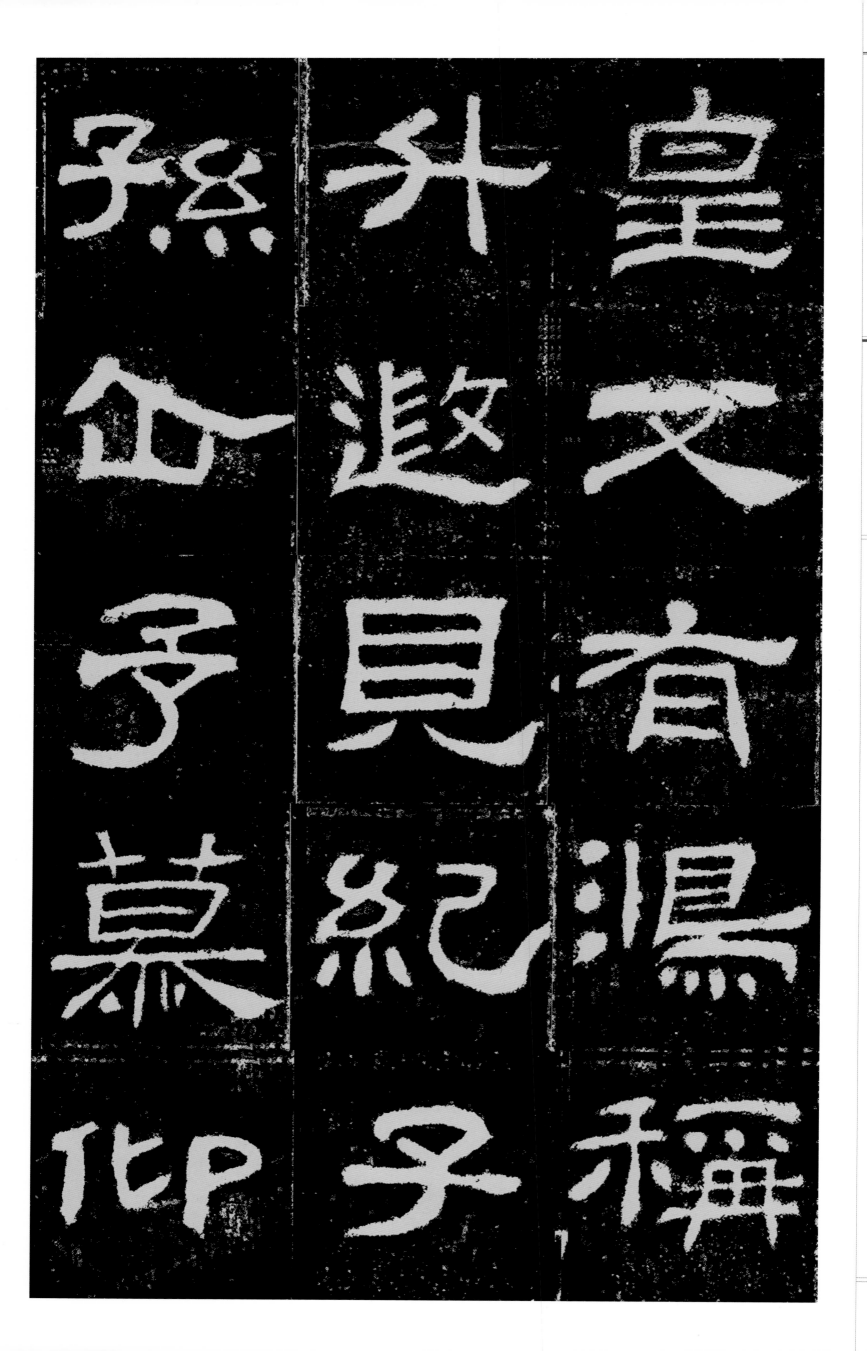

靡恃故刊兹
石達情理願
時仿佛賜其

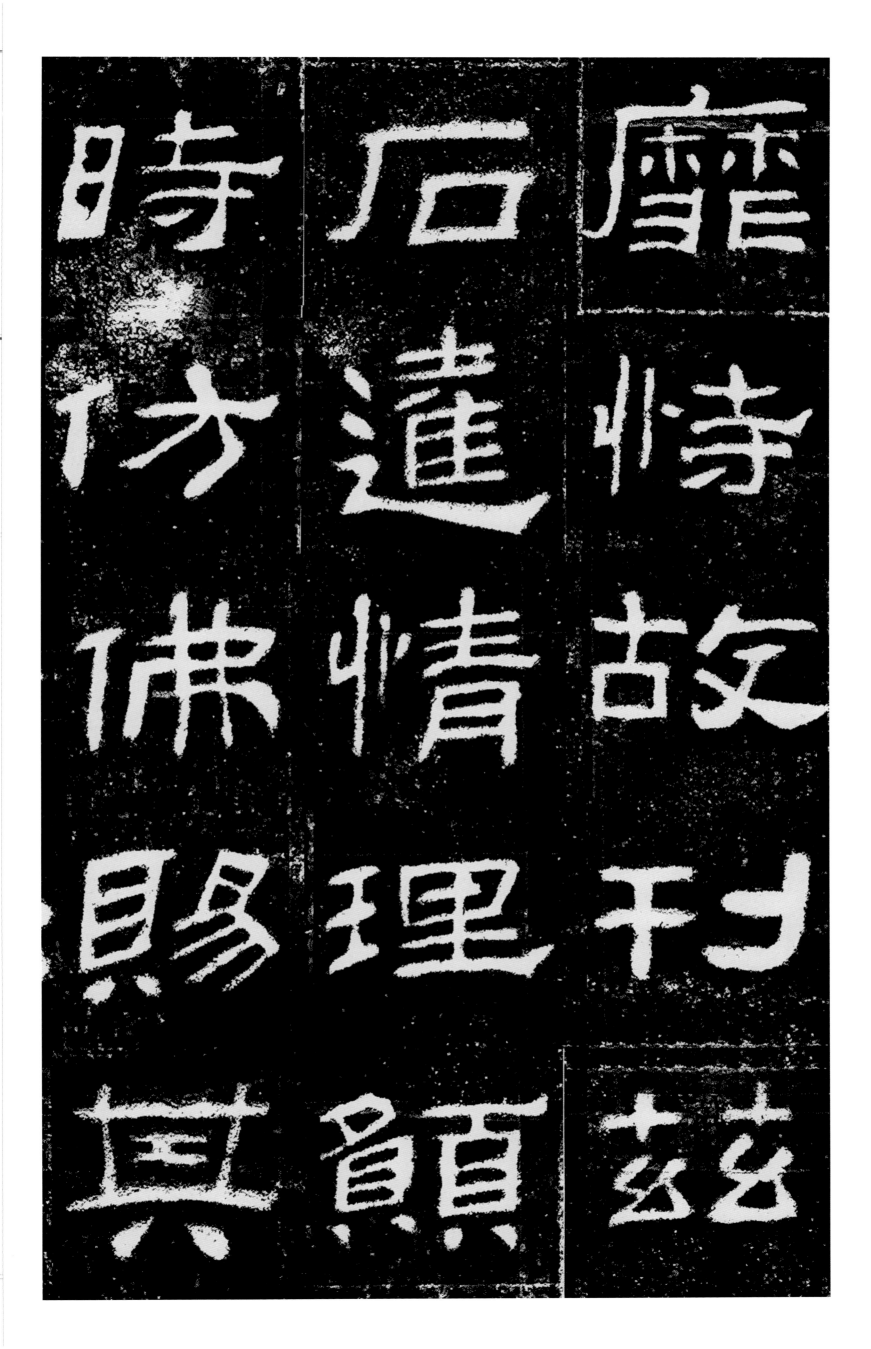

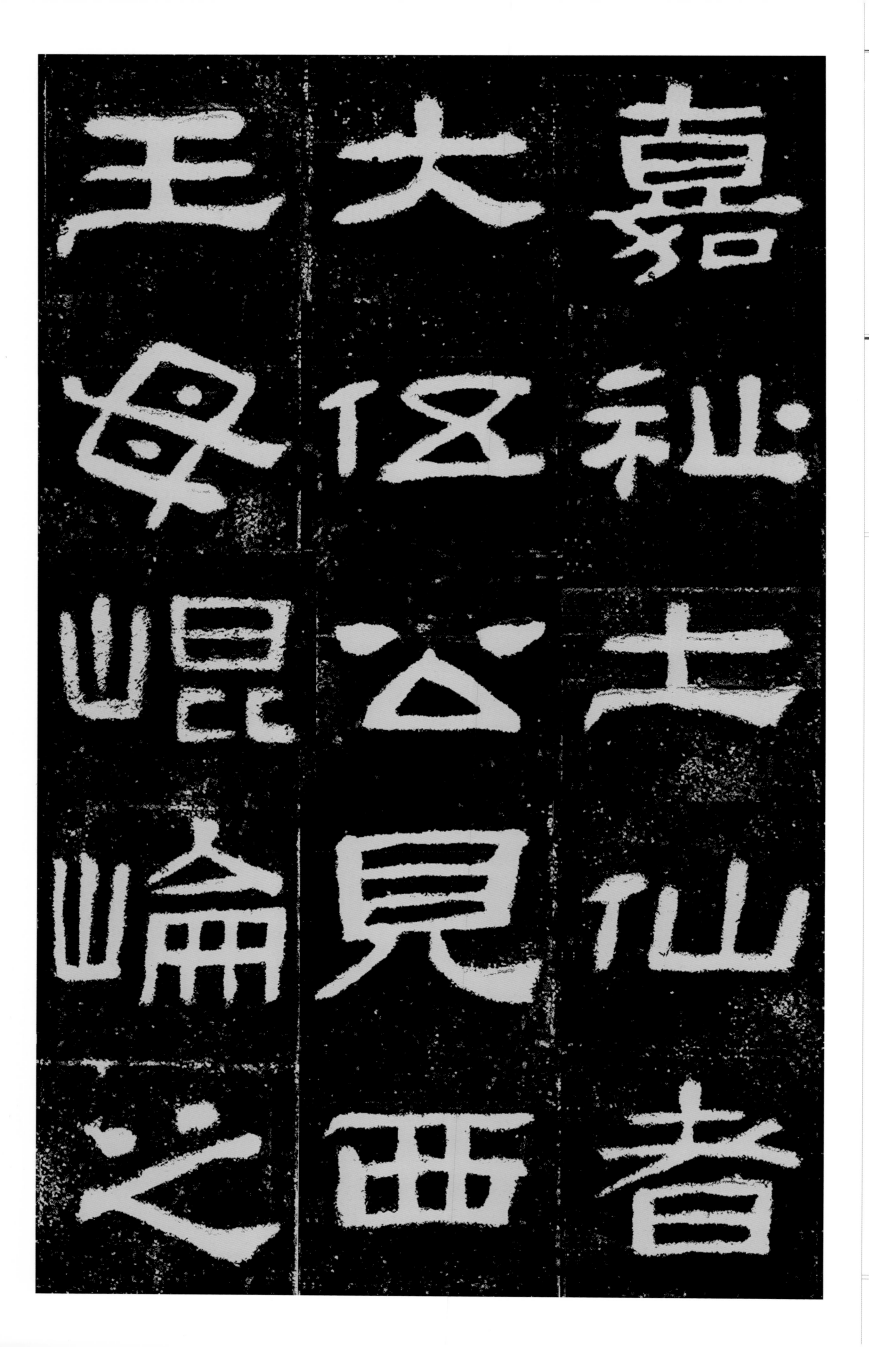

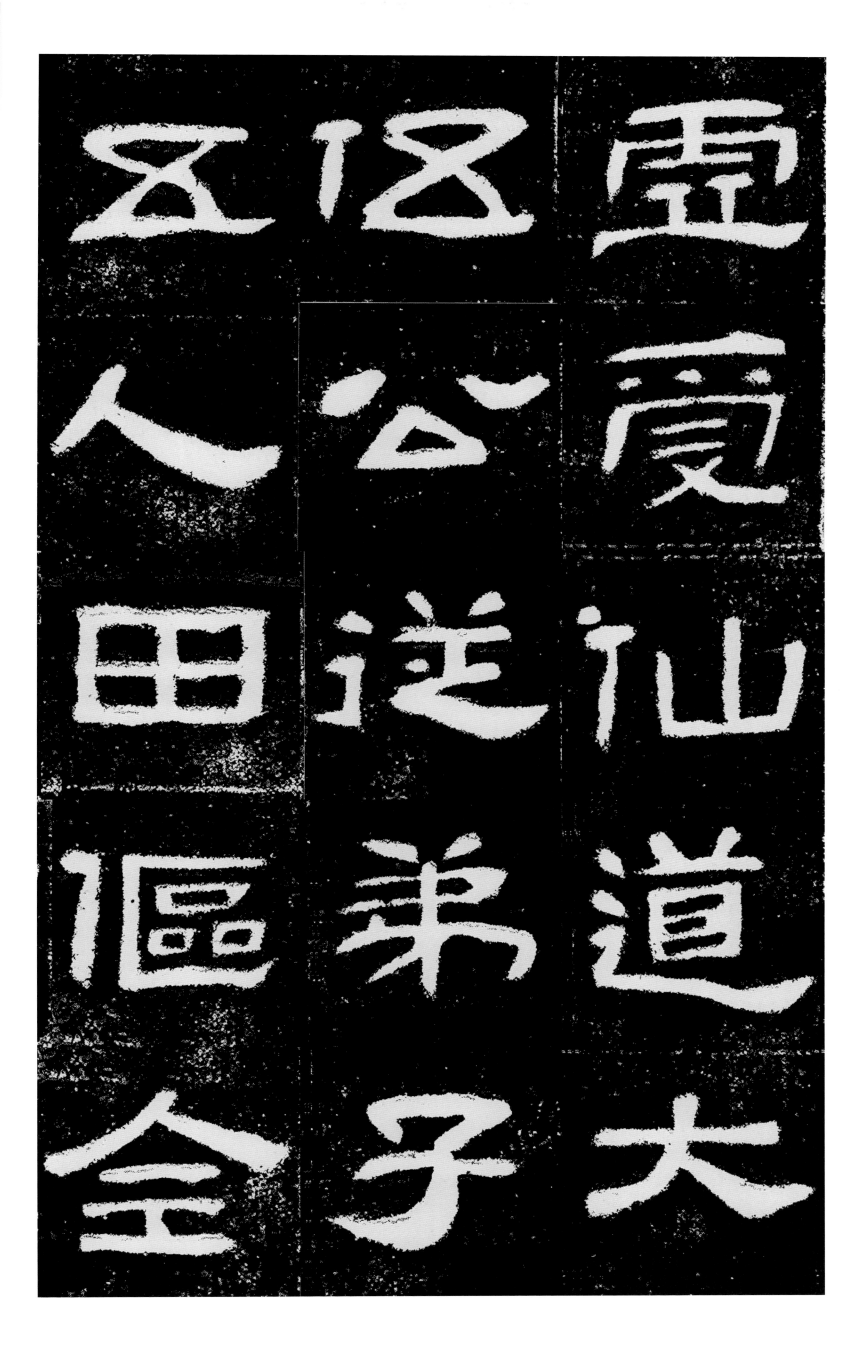

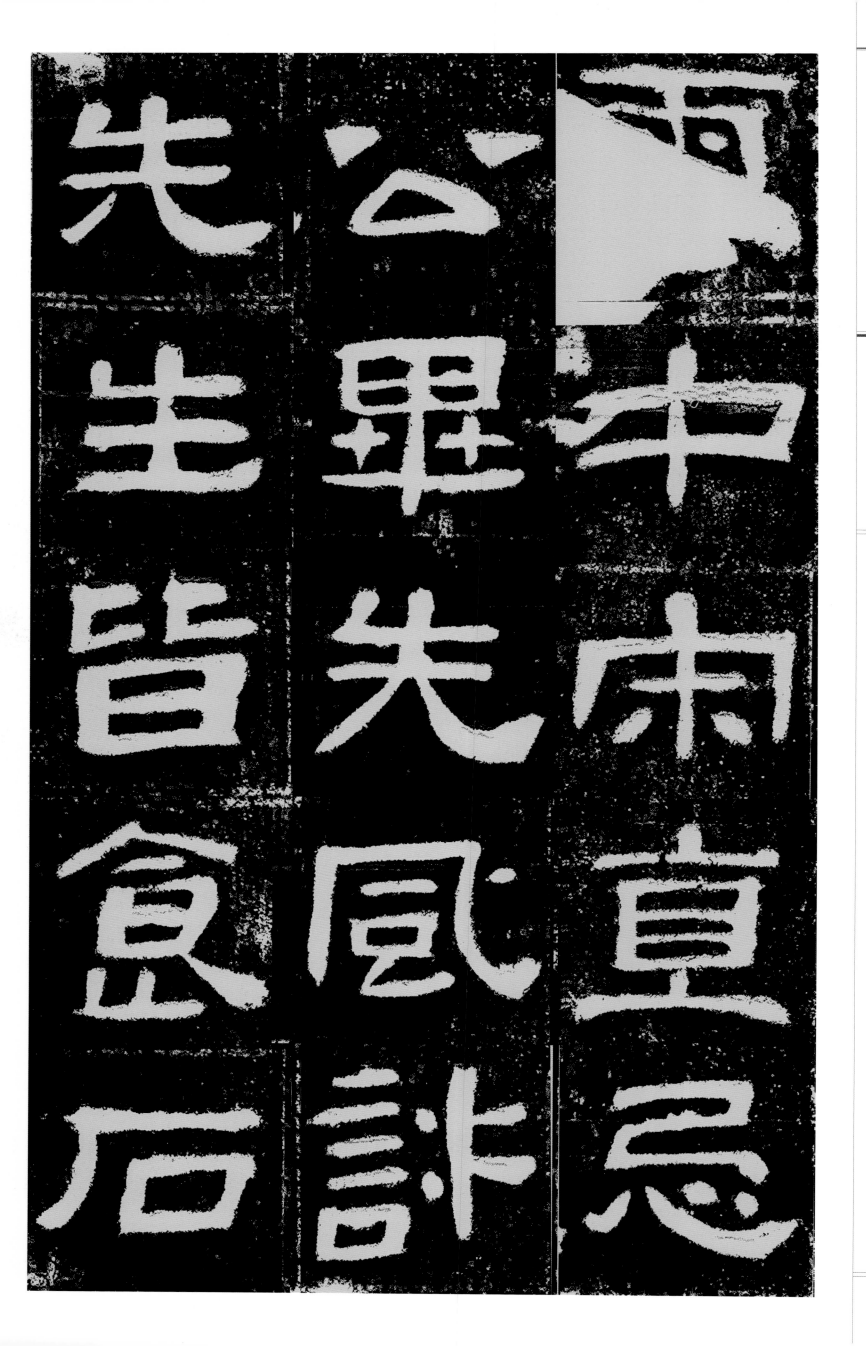

□中宋直忌 公畢先風許 先生皆食石

脂仙而去

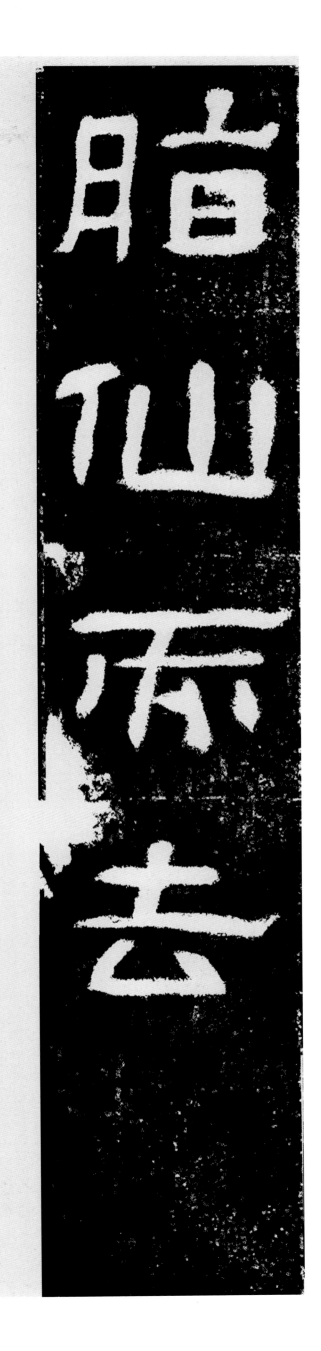

釋　文

河南梁東安樂肥君之碑。漢故掖庭待詔君諱致，字萇華，梁縣人也。其少體自然之恣，長有殊俗之操，常隱居養志。君常舍止棗樹上，三年不下，與道逍遙。行成名立，聲布海內。群士欽仰，來集如雲。時有赤氣，著鐘連天。及公卿百僚以下，無能消者。詔聞梁棗樹上有道人，遣使者以禮娉君。君忠以衛上，翔然來臻。應時發算，除去灾變。拜掖庭待詔，賜錢千萬，君讓不受。詔以十一月中旬，上思生葵，君却入室。須臾之頃，抱兩束葵出。上問：『君於何所得之？』對曰：『從蜀郡太守取之。』即驛馬問郡，郡上報曰：『以十一月十五日平旦，赤車使者來發生葵兩束。』君神明之驗，譏徹玄妙。出窈入冥，變化難識。行數萬里，不移日時。浮游八極，休息仙庭。君師魏郡張吳、齊晏子、海上黃淵、赤松子與爲友，生號曰真人，世無及者。功臣五大夫雒陽東鄉許幼仙，師事肥君，恭敬烝烝，解止幼舍。幼子男建，字孝萇，心慈性孝，常思想神靈。建寧二年太歲在己酉五月十五日丙午直建，孝萇爲君設便坐，朝暮舉門，恂恂不敢解殆。敬進肥君，餒順四時。所有神仙退泰，穆若潛龍，雖欲拜見，道徑無從。謹立斯石，以暢虔恭。表述前列，啓勸僮蒙。其辭曰：赫赫休哉，故神君皇。又有鴻稱，升遐見紀。子孫企予，慕仰靡忒。故刊茲石達情理，願時仿佛，賜其嘉祉。土仙者，大伍公，見西王母昆侖之虛，受仙道。大伍公從弟子五人：田僓、全□中、宋直忌公、畢先風、許先生，皆食石脂仙而去。

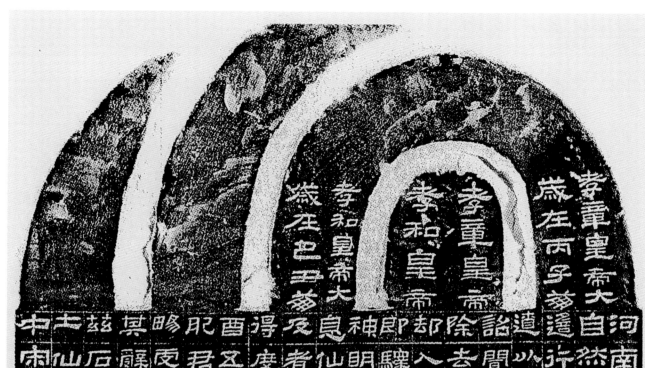